LOUISIANA CAJUNS / CAJUNS DE LA LOUISIANE

TURNER BROWNE

With an Introduction by William Mills

French Text Rendered by James and Elisabeth Spohrer

Louisiana CAJUNS

CAJUNS de la Louisiane

 Louisiana State University Press *Baton Rouge and London*

LIBRARY OF CONGRESS CATALOGING IN PUBLICATION DATA

Browne, Turner.
 Louisiana Cajuns—Cajuns de la Louisiane.

 Captions and introd. in English and French.
 1. Photography, Artistic. 2. Cajuns—Pictorial works. 3. Loui-
siana—Description and travel—Views. I. Mills, William II. Title.
 III. Title: Cajuns de la Louisiane.
TR654.B743 779'.9'9763 77–24171
ISBN 0–8071–0363–2

Special thanks to Katherine Tremaine of the Sunflower Foundation,
whose support made this project possible.
And thanks also to Clay and Jessie Browne
Pierre Chanteau and Doug Metzler at United Artists
Elaine Partnow

ARKANSAS

Shreveport

LOUISIANA

MISSISSIPPI

TEXAS

Mississippi River

Mamou

Lake Charles

Lafayette

Cajun Country

Baton Rouge

Lake Pontchartrain

New Orleans

Thibodaux

Gulf of Mexico

I WAS TEN or eleven years old when I realized that growing up in South Louisiana was different from growing up in any other part of the United States. Much that one hears about Louisiana—the bayous and swamps, New Orleans, sugarcane fields, superb food, the Cajuns—comes from the southern part of the state. Huey Long is one of a few exceptions that come to mind. It was only after traveling through Colorado, Wisconsin, Florida, and other parts of the country on family trips that I realized all kids don't grow up swimming and fishing in bayous, hearing or speaking other languages, hunting squirrels to cook for lunch, or having gumbo and frog legs as regular meals. Except when I was among the American Indians, I got very little feeling of the ethnic identity that I felt so clearly as a "part-Cajun" in Louisiana.

This identity—this difference—years later led me into work on this book. After working in photography for about six years and living away from Louisiana, I became aware of how few good pictures of the Acadians had been published. And those that had been done were often misleading or superficial; even publications like *National Geographic* confused the Cajuns with the Creoles. This really isn't surprising since the stronghold of Cajun culture is almost entirely rural, scattered throughout the bayous and swamps. Not only is it difficult to get to some of these areas, but an outsider would hardly know what exists there.

With the idea of making pictures I briefly returned to see if things remained there as I remembered them, and I found that many of the old ways were dying out. Determined to get some good scenes on film before they disappeared, I applied for and received a grant from the Sunflower Foundation in the fall of 1973 and again returned to Louisiana to begin work.

Making a living in South Louisiana tends to be seasonal, especially among the rural people. Since I arrived in early January, the middle of the three-month trapping season, that was where I began. A friend of mine introduced me to a trapper named Lyle Chauvin. Although Lyle knew I was a native of Louisiana, he still saw me as a Los Angeles photographer. However, he said I could stay with him a couple of days and take pictures of him trapping if I knew how to walk in a marsh. I told him I could, but I don't think I convinced him.

At dawn the next morning we made our way to the end of a winding shell road. My light meter was barely showing enough light for shooting when Lyle handed me a staff like his own and told me to follow him. By the time I had my camera out, he was well into the marsh. Sure, I could photograph him—as long as I could keep up with him in his world. I had told him I could walk in a marsh; now I had to prove it.

When Lyle discovered I was managing very well he seemed to open up to me and trust me. I also

PREFACE

came to trust him. Late that morning, when he had finished most of his work in the marsh and along the bayous, he offered to take me out to some trappers who had camps on a peninsula in the Gulf which he thought I would be interested in seeing. He asked, "Are you nervous about a forty-five-minute boat ride into the Gulf in a twelve-foot homemade boat?" "Do you think we can make it?" I inquired. "Sure," he answered. "Okay," I said, "let's go." I'm glad I went. The cover photograph is of one of those camps.

He invited me to stay another night, saying that a few fellow trappers were coming over the next day for the weekly fur sale. Because of the large amounts of cash involved, fur sales are usually covert activities that exclude any strangers. About dark a friend dropped by with some fresh turtle meat, and Lyle, as casually as he walked in the marsh, whipped up a wonderful turtle *sauce piquante*.

When getting ready to photograph the rural Mardi Gras I decided that since most of the participants rode horses, so should I. A friend of mine said she would lend me one of hers—a former racehorse that would be perfect. With this horse, surely I could keep up with, if not get ahead of, the Mardi Gras riders.

It seemed simple enough; I would just stop the horse and shoot pictures. But I overlooked one point; racehorses just naturally have a habit of running anytime another horse runs past them. So as I was looking into my viewfinder, concentrating on composing a photograph, my subject would suddenly be upside down, and I would be fifty yards down the road before I could stop the horse. It was an unfortunate time to learn that taking pictures from horseback isn't practical. So I tied the horse to a tree, told him it was nothing personal, and jumped onto a Mardi Gras wagon with some young boys.

I traveled in an old Chevy pick-up and stayed with friends and people I photographed. People were always generous in offering me a place to stay, and usually I was quite comfortable. One evening a man and his wife offered me their couch in a makeshift living room next to their kitchen. I read a copy of *Gumbo Ya Ya* till about midnight, then decided to turn in. I was almost asleep when I began to hear thumps and scratching in the kitchen. At first I thought it was mice. But then I heard things being knocked over and the bag of dogfood being ripped into: rats, very large country rats. Oh well, I thought, they're just interested in eating, they'll stay where the food is. I rolled over and went to sleep. I awakened suddenly to another scratching noise as two of the bolder rats were making their way up the side of the couch. I jumped up, swinging my pillow at them as they scrambled across the moonlit floor back into the shadows. I sat there very much awake, dreading a sleepless night, and trying to figure out how I could keep the rats from having me as part of their midnight snack. Then I remembered that several cats had been hanging around the back porch. I stepped outside and grabbed

LOUISIANA CAJUNS

one, the biggest one I could find. I didn't want to take any chances. I poured out a saucer of milk, set it next to the couch, and turned out the light. There I lay, wide awake, till I heard a victory for my side, then peacefully dozed off. In the morning I found my hero contentedly sleeping in a chair.

Most of the events I photographed were fairly accessible—festivals, horseraces, Mardi Gras, even cockfighting, although it took me several months to persuade the owner of the club to let me photograph the cockfights. The photographs that were more difficult to get were of people working at obscure occupations, like the *traitiers* (healers) and the men who ran the school boat or the moss gin.

A musician I photographed introduced me to Lavania, a fortuneteller and *traitier* who lived along the Atchafalaya Swamp. When we walked in the back door of her house we stepped over a three- or four-pound catfish flopping on the porch. We were welcomed warmly by Lavania, who told us we were just in time for lunch. Within minutes the catfish was skinned and cooked, along with some potatoes, and we were eating a delicious meal. After lunch Lavania talked about fortunetelling, her healing powers, and about other healers she had known. I kept asking her more and more about healing. At one point she stopped and looked at me intently. "Would you like to learn the cure for poisonous snakebites?" Surprised, I immediately said yes. She told me that an old man had passed the cure on to her just before he died and told her she must in turn pass it on to a younger male. Since it had to be done in private, we made our way to the other end of the house, and she passed on her method of healing to me. I haven't had a chance to use the cure yet. But I suppose that's just as well —especially if it doesn't work.

The school boat held a lot of fascination for me. The boat owner would pick up kids who lived in an area of the swamp where there were no roads to their houses. I met the owner one afternoon and made arrangements to go with him early the following morning. But after a late night of eating and drinking I overslept. Frantically I sped down the gravel road to his landing. Off to one side I saw a group of men. One of them waved his arms and yelled something, but I didn't pay much attention and continued on my way. I jumped on the boat just as it pulled away. Although the owner was very interesting I didn't find much to photograph, so I told him I wanted to return in the afternoon when he brought the kids home. On the way back I stopped at a small grocery store. I was buying something to drink when the local sheriff came in and walked over to me. "Weren't you speeding down the road just after dawn this morning?" Figuring somehow that lying just wouldn't work, I replied, "Yes sir, I was." "I waved my arms and whistled at you, but you just kept going. I don't want to see you doing that ever again!" I promised him he wouldn't see me speeding again, took my drink, and promptly left. Now that is the kind of justice I can live with.

PREFACE

I drove back down that afternoon, at the proper speed, to photograph the kids going home. It was the last time I went down there. School was letting out for the summer in a couple of weeks, and during that summer roads were built to the houses of the people living in the swamp, so the school boat was no longer necessary. I was fortunate to see it and photograph it before it, like many of the old ways, died out.

Most of the experiences that I recall when I think about preparing this book are humorous ones, which is understandable, because humor is very important to the Cajuns. It is the by-product of their natural confidence and security. Their culture allows a lot of expressive freedom, and enormous energy is put into having a good time. I'd like to do the whole project over again, not just for the images, but for the good times.

Turner Browne

LOUISIANA CAJUNS

CE N'EST QUE vers dix ou onze ans que je me suis rendu compte que la vie d'un enfant en Louisiane du Sud était bien différente de celle dans n'importe quelle autre partie des Etats-Unis. A vrai dire, la Louisiane doit une grande partie de sa renommée au Sud de l'état, avec ses bayous et ses marais, la Nouvelle-Orléans, ses champs de canne à sucre, son excellente cuisine, ses Cajuns. Huey Long est l'une des rares exceptions qui vient à l'esprit. Ce n'est qu'à la suite de divers voyages dans les états du Colorado, du Wisconsin, de la Floride, et dans d'autres régions du pays, à l'occasion d'excursions en famille, que je me suis rendu compte que ce ne sont pas tous les enfants qui apprennent à nager et à pêcher dans les bayous, qui entendent et parlent d'autres langues, qui vont à la chasse aux écureuils pour le déjeuner, ou bien qui mangent du "gumbo" ou des cuisses de grenouille comme plats habituels. Exception faite de mon séjour chez les Indiens Américains, je n'avais lors de ces voyages qu'un faible sentiment de l'identité ethnique que j'ai ressenti si nettement en tant que "mi-Cajun" en Louisiane.

Cette identité, cette différence, m'ont amené plus tard à travailler sur ce livre. Après avoir fait de la photographie professionnellement pendant six ans environ, vivant loin de la Louisiane, j'ai alors realisé combien peu de bonnes photos des Acadiens avaient été publiées. Et celles qui avaient été prises étaient souvent trompeuses ou superficielles; même un magazine tel que le *National Geographic* confondait les Cajuns et les Créoles. Ceci n'est d'ailleurs pas surprenant, vu que l'héritage culturel des Cajuns est essentiellement rural, dispersé à travers les bayous et les marécages. Non seulement est-il difficile d'accéder dans certains de ces endroits, mais un étranger ne devinerait pas toujours ce qu'il y existe.

Dans l'idée de prendre des photos, j'y suis retourné pour un court séjour, afin de voir si tout était toujours tel que je me le rappelais; j'ai découvert que bien des anciennes coutumes étaient en voie de disparition. Ayant résolu de mettre queques bonnes images sur pellicule avant qu'elles disparaissent, je me suis présenté en 1973 à la Sunflower Foundation en demandant une subvention pour réaliser mon projet; celle-ci me fut accordée et je suis alors retourné en Louisiane pour me mettre au travail.

Le travail en Louisiane dépend des saisons, surtout pour les gens de la campagne. Je suis arrivé début janvier au milieu de la saison de la chasse qui dure trois mois. Un de mes amis me présenta à un trappeur qui s'appelait Lyle Chauvin. Quoique Lyle me savait de la Louisiane, il me considérait comme un photographe de Los Angeles. Cependant il me dit que je pouvais rester chez lui quelques jours et le photographier à la chasse, si je savais me débrouiller pour marcher dans le marais. Je lui ai dit que je savais le faire, mais il n'avait pas l'air très convaincu.

Le lendemain, à l'aube, nous nous sommes acheminés jusqu'au bout d'une route sinueuse recouverte de coquilles. Mon photomètre indiquait qu'il y avait à peine assez de lumière pour prendre

PRÉFACE

des photos, lorsque Lyle me fit passer une canne comme la sienne et me dit de le suivre. Quand j'ai enfin pu sortir mon appareil, il allait bientôt disparaître dans le marais. Certes je pourrais le photographier, si seulement j'arrivais à le suivre dans son monde. Je lui avais dit que je savais marcher dans le marais; maintenant il fallait le prouver.

Quand Lyle s'est rendu compte que je me debrouillais très bien, il sembla s'ouvrir et me faire confiance. Moi-même, je lui fis aussi confiance. Tard dans la matinée, alors qu'il avait presque terminé son travail dans le marais et le long du bayou, il me proposa d'aller rendre visite à des trappeurs qui habitaient des camps situés sur une presqu'île marécageuse sur le golfe, pour laquelle il pensait que je m'intéresserais. "Ça te fait peur une ballade de quarante-cinq minutes au large du golfe, dans un bateau de douze pieds de long que j'ai fait moi-même?" me demanda-t-il. "Tu penses que c'est faisable?" demandai-je. "Bien sûr" répondit-il. "D'accord," dis-je, "allons-y." Je suis vraiment content d'y avoir été. La photo sur la couverture a été prise dans un de ces camps.

Il m'invita à rester un jour de plus, me disant que des collègues trappeurs arriveraient le lendemain pour la vente hebdomadaire des fourrures. En raison des importantes sommes d'argent liquide nécessaires aux transactions, les ventes de fourrures se font généralement en secret, et les étrangers n'y sont pas admis. Vers la tombée de la nuit, un ami est passé nous apporter un peu de chair de tortue fraîche, et Lyle, avec la même aisance que lorsqu'il marchait dans le marais, nous prépara en quelques instants une delicieuse sauce piquante à la tortue.

Au moment où je m'apprêtais à photographier les festivités rurales de Mardi Gras, l'idée me vint, vu que la plupart des participants étaient à cheval, de les imiter. Une amie me proposa un des siens, un ancien cheval de course qui serait parfait. En selle sur ce dernier, je pourrais facilement tenir le pas des coureurs de Mardi Gras, voire même les dépasser.

Ça paraissait assez simple; j'arrêterais ma monture et je prendrais mes photo. Mais j'ai oublié un point important dans les calculs; c'est qu'un cheval de course a tout naturellement l'habitude de courir lorsqu'un autre cheval le dépasse au galop. Donc au moment de regarder dans l'objectif, en me concentrant sur la composition d'une photo, je verrais soudain mon sujet à l'envers, et je me retrouverais cinquante mètres plus loin avant d'avoir pu m'arrêter. Le moment était plutot défavorable pour découvrir qu'il n'est pas très pratique de photographier à cheval. Aussi j'ai attaché le brave à un arbre en lui assurant que je n'avais rien contre lui, et je sautais sur un char de Mardi Gras avec un groupe de jeunes garçons.

Je voyageais dans une vieille camionnette Chevrolet, hébergé par des amis et par des gens que j'ai photographié. Ils étaient toujours généreux en m'offrant de me loger, et généralement j'étais assez

CAJUNS DE LA LOUISIANE

confortable. Un soir, un monsieur et sa femme m'ont proposé leur divan dans un salon improvisé à côté de leur cuisine. Je lisais un numéro de *Gumbo Ya Ya*, journal du coin, jusque vers minuit et ensuite me décidais de me coucher. J'étais à moitié endormi lorsque j'entendis des coups sourds et des grattements à la cuisine. J'ai d'abord pensé que c'était des souris. Mais alors j'ai entendu des choses qui se renversaient, un sac de nourriture pour chiens qui se déchirait: c'était des rats, des gros rats de campagne. Eh bien, je me suis dit, ceux-ci ne s'intéressent que pour manger, ils vont donc rester là où il y a de la nourriture. Je leur ai tourné le dos et je me suis endormi. Je me relevais tout d'un coup au bruit de nouveaux grattements, et je vis alors deux des rats, les plus hardis, qui commençaient à grimper sur le bord du divan. Je me suis dressé, leur donnant des coups à l'aide de mon oreiller, et ils se sauvèrent à travers la pièce éclairée par la lune, se dépêchant d'aller se cacher dans l'ombre. Je me tenais raide, très éveillé, horrifié à l'idée d'une nuit blanche, me demandant comment j'allais empêcher les rats de m'inclure sur leur menu de réveillon. C'est alors que je me souvins des chats, des habitués des escaliers du balcon de derrière. Je mis un pied dehors et saisit l'un d'eux, le plus grand que puisse trouver. Je ne voulais pas courir de risques. Je remplis une petite soucoupe de lait, la mis à côté du divan et éteignis la lumière. Puis je me suis allongé, les yeux grand-ouverts, jusqu'à ce que j'entende une victoire pour mon côté; alors je me suis paisiblement livré au sommeil. Le lendemain, j'ai retrouvé mon héros sommeillant d'un air très satisfait dans un fauteuil.

La plupart des évènements que j'ai photographié ont été facilement accessibles: des festins, des courses de chevaux, Mardi-Gras, même des combats de coqs, bien qu'il m'ait fallu quelques mois pour convaincre le propriétaire du club de me permettre de les photographier. Moins faciles à prendre étaient des personnes qui faisaient des travaux obscurs, comme les "traitiers" (guérisseurs) et comme les hommes qui conduisaient le bateau de l'école ou qui menaient le démêloir de tillandsie.

Un musicien que j'ai photographié m'a présenté à Lavania, diseuse de bonne aventure et "traitier" qui habitait au bord du marais de l'Atchafalaya. Pour franchir le seuil de sa cabane, il nous fallu enjamber un poisson-chat d'environ trois à quatre livres qui faisait des soubresauts sur le balcon. Lavania nous reçut chaleureusement et nous dit que nous étions arrivés juste à l'heure pour le déjeuner. Quelques minutes plus tard le poisson était écorché et cuit, accompagné de pommes de terre, et nous mangions un repas délicieux. Après le déjeuner, Lavania nous a parlé de son métier de diseuse de bonne aventure, de ses pouvoirs de guérison, et d'autres "traitiers" qu'elle avait connu. Je continuais à la questionner à propos de la guérison. Puis elle me regarda d'un air intense et me demanda si je voulais apprendre à guérir des morsures de serpents vénimeux. Etonné, j'ai dit "Oui" sans hésiter. Elle m'a raconté qu'un vieillard lui avait expliqué comment les guérir juste avant sa

PRÉFACE

mort, lui disant qu'elle devrait le passer à son tour à un homme plus jeune qu'elle. Puisqu'il fallait que cela se fasse en privé, nous nous rendîmes à l'autre bout de la maison, et elle me révéla sa méthode de guérison. Je n'ai pas encore eu l'occasion de l'utiliser. Mais je suppose que c'est tout aussi bien, car j'ai quelque doute quant à son efficacité.

Le bateau de l'école m'a fasciné. Le propriétaire emmenait des enfants qui habitaient un secteur du marais qui n'avait pas de routes allant aux maisons. J'ai rencontré le propriétaire un après-midi et il a tout arrangé pour que je puisse l'accompagner le lendemain de bonne heure. Hélas! Après une soirée tardive au cours de laquelle j'avais bien mangé et bien bu, je n'ais pas réussi à me réveiller à l'heure. Frénétique, j'ai roulé à toute vitesse tout le long de la route gravillonnée qui menait à son embarcadère. Je vis sur le côté un groupe d'hommes. L'un d'eux me faisait des grands gestes et me criait quelque chose, mais je n'y prêtais pas l'oreille et continuais mon chemin. J'ai sauté sur le bateau à l'instant même où il débarquait. Bien que le propriétaire fut intéressant, je n'ai pas trouvé grand-chose à photographier, et je lui ai dit que je voulais revenir l'après-midi, au moment où il ramènerait les enfants chez eux. En rentrant je m'arrêtais dans une petite épicerie et j'achetais à boire lorsque le sheriff du coin entra et s'approcha de moi. "C'est toi qui roulait à toute pompe ce matin de bonne heure?" Devinant que rien ne valait pire qu'un mensonge dans ces circonstances, j'affirmais: "Oui, m'sieu, c'était moi." "Je t'ai fait signe, j'ai sifflé, mais tu ne t'es pas arrêté. Ecoute, je ne veux plus te voir faire ça, plus jamais!" Je lui ai donné ma parole qu'il ne me verrait plus jamais dépasser la limite de vitesse, prit ma boisson et quittait aussitôt l'endroit. Voilà une justice avec laquelle je peux coexister!

J'y suis retourné (à la bonne vitesse) l'après-midi, afin de photographier les enfants qui rentraient chez eux. C'était la dernière fois que j'y allais, car l'école allait bientôt être en vacances pour l'été, et, pendant cette période, des routes ont été construites pour relier les maisons perdues dans le marais: le bateau de l'école n'était plus nécessaire. J'ai eu bien de la chance de le voir, de le prendre en photo, avant qu'il disparaisse, comme beaucoup de vieilles coutumes.

Mes souvenirs au moment de préparer ce livre sont pour la plupart humoristiques, ce qui se comprend; car l'humeur joue un grand rôle chez les Cajuns. Il est le produit de leur confiance et de leur sécurité naturelles. Leur héritage culturel leur permet beaucoup de liberté d'expression, et ils dépensent énormément d'énergie pour s'amuser. J'aimerais refaire tout ce projet, non seulement pour les images, mais pour les bons temps.

Turner Browne

CAJUNS DE LA LOUISIANE

TURNER BROWNE HAS, among many striking photographs, one that seems to me in many ways a nexus for his images of the Cajun world. I am thinking of the picture of Lavania, sitting at her kitchen table, holding in her left hand a darkly stained coffee cup. Before one reads the caption his eye will likely rove this woman's face. If he were from Louisiana he probably wouldn't stop to note the black hair and dark eyes. In the part of her neat kitchen that we can see, there is a stove pipe running to the ceiling from the cookstove; and hanging on the wall are those characteristic black iron skillets so essential to Cajun cooking. The big water kettle is used for the omnipresent cup of coffee one finds in a Cajun home—either in the process of being made, or set before a visitor in all its aromatic strength. Strength, surely, because the stain in the cup Lavania holds did not come from coffee "you can read a newspaper through," much to the distaste of anyone who ventures out of Cajun country. (I remember a deer hunt my father took me on in the Lake Verret country where even he blanched when the old man who ran the hunt apologized for having only a tablespoon of coffee to go around; my father murmured so only I could hear, "He must mean for us to dilute this with a quart of water.") The strength of Cajun coffee is legendary.

The angle of the cup Lavania holds is such that she is offering it for us to see the dark line the coffee has made. The caption tells us she is a fortuneteller who reads coffee grounds, as well as a *traitier*, specializing in curing poisonous snake bites. Not your customary housewife. Turner Browne says he has eaten catfish and potatoes in Lavania's kitchen, after which she took him away to another part of the house and passed on the secret cure for snake bites. Why? Well, because the old man who had passed it to her told her to pass it on to a younger male. A tradition. Yes, of course.

I have said the picture of Lavania and the cup is a nexus. Permitting myself to "read the cup" I see a water line there that is very typical of the line I have seen many times in the swamp as the water falls. Water. So many of these Cajun images reflect the world of water, and indeed it would be hard for a Cajun to think of a world without water. Fortunetelling. That has to do with justice in some tenuous way: whether the justice of an Oracle at Delphi speaking of family problems, or of an oracular coffee cup that conjures a tall, dark stranger in a woman's future.

But fortune also has to do with chance, with a gamble, even a contest. There are games of chance aplenty in Cajun country and in Turner Browne's album. Horse racing, crawfish racing, pirogue racing, cockfighting. These are not your games that stand aloof from the world, like dice and *bourré* (the card game the Cajuns invented), though those games also abound in Cajun country. Instead, one is betting on acts of creature will he does not have full knowledge of. Still chance, still a contest—but the kind that is intimately close to the world the rural Cajun inhabits. For rural people,

INTRODUCTION

chance has a palpability that often seems missing in the city. Chance rules the crawfish and crab traps, the steel traps of the nutria and muskrat, the hoopnets for fish—and in a very palpable way. All this shades and tempers the notion of justice in Cajun country, the kind of justice Turner Browne has said he could live with. It is a justice that is fiercely aware of paradox, irregularity, mystery. The line in Lavania's cup curves about the edge.

There is, too, a formality in the way Lavania offers us the cup, just as there is a formal simplicity in the arrangement of her kitchen. Yes, a quiet grace. But a formality and grace that can give way to the humor and celebration of folks getting together around that very kitchen table at which our hostess sits. On the occasion. The stark demands of the swamps and the farm are not to be met without will and form. Thus, there are "occasions" for giving way, for relaxing—in the dancing at the Crawfish Festival, the music of Nathan Abshire at a *fais-do-do*, or that grand letting go called Mardi Gras, "Fat Tuesday." After which, forty days of austerity.

Lavania's forebears knew a great deal about austerity and stark demands. They had only recently arrived in Nova Scotia, then called Acadia, when their mother country, France, ceded Acadia to the British, in 1713. As friction continued between France and England, the British decided around 1755 to deport the Acadians, who all remained loyal to France. Several thousand were deported and many others left before receiving their deportation orders. Homeless for a time, some returned to France and others went to the English colonies in Massachusetts and Georgia. Most found their way to southern Louisiana, where some people already spoke French. Their exile and the separations of their families are chronicled in Longfellow's poem, "Evangeline." The stark times were not over for these first settlers who arrived around 1764 and thereafter. But at least they could speak their French language among themselves, practice their Catholic religion (which had not pleased the British in Nova Scotia), and farm those rich, narrow plots of land deeded them. They had not expected to be moving to a Spanish possession, but the region had suddenly changed from French to Spanish hands.

With few roads, access to a bayou or river was crucial, and with the land came 350 to 475 yards of frontage. But land and seeds do not a farm make; it takes men and women who are tough enough to take a hot Louisiana summer (100 degrees or more) and a humidity that could often go to 100 percent —and work in it. And they did. Coming from the cool climate of France would have been adjustment enough, but these people had come from Nova Scotia. They were a different sort, however, from the French convicts and prostitutes who were coerced into coming to Louisiana in the first third of the eighteenth century. Such people had neither the character, the inclination, nor knowledge that it took to endure in such a brutal situation. The Cajuns did. And they prevailed. For more than

LOUISIANA CAJUNS

two hundred years the Cajun culture has preserved its ethnic identity. Turner Browne had done his part, by recording the people as they work and as they play.

Most of the Acadians were settled in what is southwestern Louisiana and they lived to themselves. Being relatively cut off from the Creole French-speaking population of New Orleans, their French came to differ a bit from the mother tongue, enough to be called a dialect. Even within the dialect there are differences according to the localities. Some colorful loan words have been picked up from the Indian and African languages. "Cajun" is, of course, a corruption of "Acadian," and this was provided by the Cajun himself.

The house that opens this collection was built by Mr. Bernard's great-grandfather, one of those earliest settlers. As the house is unpainted, one can conclude something about the quality of the original lumber. Probably cypress. We have virtually no more such virgin lumber in Louisiana, whether cypress or pine. One of the characteristics of an Acadian house is the steep-pitched roof, which serves several purposes. Such a roof shoots Louisiana's abundant rain off the house quickly. I have read that the Acadians brought this idea with them from Nova Scotia where the snow was heavy, but this is hard to be sure of. Throughout the southern United States, other ethnic groups had high-pitched roofs, too. But what they did not seem to have is the stair running from the floor of the gallery to the attic. If the upstairs was not used as much as the rest of the house, there was no need to have the stairs completely out of the weather, where it would have used up a lot of valuable space. Guests could sleep upstairs; as the family grew, children could sleep there; and it could certainly be used as storage. The stairs remain one of the most noteworthy features of Cajun houses.

One of the most useful elements in such a house is the full-length gallery, or front porch. The high ceilings and steep-pitched roof might make the house cooler in warm Louisiana weather, but it would be a little cooler still on the front porch in the swing, or in a rocking chair. Kenneth and Kathy Richard's 150-year-old house does not have the outside stairs it might have had if it had been built a half-century or so earlier, but it does have the big covered gallery. Even the trapper's camp, humble though it might be, has a small, sheltered porch. All of these porches are what your modern contractor tells you you can't build because of the additional cost. And most people don't. Then they go and sit on some old-timer's porch as it rains, or to get out of the hot sun, or on a sultry, flower-scented night, and declare, "I sure wish I had one of these." But we have gone inward, and to air-conditioning. The *rural* Cajun still likes to sit on the porch after a day's work is done, sensing the world he lives in—air and water, earth and sky.

Mr. Bernard's house has a tin roof on it (something else the current generation often says it

would like to have, but doesn't), but this was no doubt added later on. Originally it would have been a shake roof, or shingled.

Many of these earliest Cajun houses have been destroyed by fire or neglect. But with the renewed sense of national identity that seems apparent in our country and with a particularly quickened sense of the Cajun's unique culture, some of these homes are being preserved by historical societies so that subsequent generations will not think they were self-created. A sense of continuity, of tradition.

One tradition maintained by some Cajuns is the one I mentioned earlier, when Lavania passed on her snake-bite cure to Turner Browne. Obviously most Cajuns have their own family doctors, but it doesn't hurt, does it, to have a *traitier* like Lavania in the wings? Someone practicing folk medicine like Lavania or Emile Trahan, or Amy Babineaux traditionally does not take money for a treatment; but food or some other gift is entirely appropriate (a pig, or a fat chicken). Sometimes the various afflictions are considered the result of a *gris-gris* someone has put on the patient; then the full powers of an Amy Babineaux are needed. The word "*gris-gris*" is one of those interesting loan words the Cajuns got from the Africans. A *gris-gris* is an object that can ward off evil, or inflict evil. One famous voodoo of older times, Marie Laveau, made a hot little number of salt, gunpowder, saffron, and dried dog dung. Now that ought to ward off something.

The land of the Cajun is a haunting and mysterious land to this very day, and anyone who has moved about the swamps has no trouble understanding how it can powerfully shape a way of looking at the world. No small element in the landscape is the Spanish moss that shrouds the trees. Look at the picture of Bayou Salé and the scene in Terrebonne Parish. Drifting along in a pirogue or bateau during the hour after sunrise or the hour before dark, the world becomes either beautiful and restful, or beautiful and terrifying—depending upon the particular ghosts that inhabit the mind of the boatman. Hanging or blowing in the wind, the moss reminds some, as it did the Indians, of a woman's hair. To the early French settlers it looked like a Spaniard's beard and was therefore called *barbe espagñol*. Now, though, Cajuns use the word *mousse*. Spanish moss (*Tillandsia usneoides*) is an epiphyte, not a parasite, which means that it does not get its nourishment from the tree, but from the dust particles in the air.

Browne has given us a sequence of shots beginning with the gathering of moss from a boat. The two men are using long poles much like the ones used in the earliest days. Then the poles probably also propelled the boat. Moss taken from the tree like this is "green," or uncured. Often the gatherers have a barge onto which they can dump the smaller boat's load. When the barge is full and towed back to a road, likely a sugarcane loader is used to put the moss on trucks. The curing process was in

LOUISIANA CAJUNS

the old days carried out by the gatherers, but now the gin operator does nearly all of it. The uncured moss must be put into piles and moistened. Bacteria rot the outer part of the moss's fiber over a period of three or four months, and as it falls away the inner fiber that looks like horsehair remains. During the rotting process the moss must be turned. Nowadays it can be turned by a cane loader; but before, all this had to be done by pitch fork. Turning wet moss is hard on the back.

After the curing process is complete, the moss is hung up in the air to dry, and then taken to the gin. Ginning takes out the sticks and mud still clinging to the moss. After it is clean, it is baled. By now the moss is only a fraction of its former weight.

Cured moss had many more uses before the advent of things like foam rubber. When Mr. Bernard's two-hundred-year-old house was built, his great-grandfather very likely mixed moss and mud for nogging between the studs of the walls. It made dandy insulation. Moss was used for stuffing mattresses, chairs, saddle blankets, and horse collars. Today much moss goes to the furniture industry, and much is used by fish hatcheries in the egg-laying process. Turner Browne has noted that many of the old ways are dying out; gathering and ginning moss is one of them. The gin in this picture is the last one in the United States.

At least a fourth of Turner Browne's photographs shimmer with the watery world that the Cajun inhabits, and almost half of them are intimately related to the water. As one travels south, dropping out of the red clay hills of northern and central Louisiana, it is just this radical change to swamp and bayou, lake and marsh that first lets him know he is entering another country. The affair the Cajun has with water is rich, diverse, and sometimes certainly threatening, like any other affair.

One outstanding inhabitant of this fecund marine world is the crawfish. He has at least one celebration held in his honor, the Breaux Bridge Crawfish Festival, and he is generally held in high esteem by South Louisianians. There are crawfish in the hill country of Louisiana and the American South, but a hill man might just turn up his nose. Since the arrival of the Cajun, though, the crawfish has had to run for his life. Come spring, the swamps are filled with commercial crawfishermen, as well as families, trying to fill their pirogues and bateaux. There are twenty-nine species of crawfish in Louisiana, but only two are generally eaten: the red, or swamp crawfish (*Procambarus clarkii*), and the white, or river crawfish (*Procambarus blandingi acutus*). Families may use small nets resting on the bottom in shallow water. Beef melt (the spleen) is tied in the center of the net and raised every few minutes. Commercial fishermen and many families like the Allemonds in Browne's photograph use traps made from chicken wire. Such a trap is being readied for the new season in another of these photographs. One end of the trap has a funnel entrance which is placed down-current. The traps

INTRODUCTION

are run every day or two, and the opposite end of the trap is emptied as Mr. Allemond is doing.

The plants surrounding the boats in that picture have an interesting history in Louisiana. The water hyacinths (*Eichhornia crassipes*) were introduced in 1884 by the Japanese during the cotton exposition in New Orleans. From that time they have gone on to cover the swamps and bayous as they do in the picture—often stopping all boat traffic and choking the life out of the stream. The chemical 2, 4-D is used in an attempt to control the water hyacinth, but it's Sisyphean labor.

Back on the bank or at home comes the good part. The cooking and eating. The crawfish are washed in fresh water, then placed in a strong salt-water solution for about five minutes of purging, then washed once more. If one happens to fall out of the tub during this process, you will notice as you reach down to pick him up that he will back away, like many other crustaceans. (This characteristic of the crawfish has led to the expression in Louisiana, "Don't crawfish on the deal," said to politicians and business associates.) Then into a pot of boiling, well-salted water, lemons, onions, garlic, Cayenne pepper, and various herbs go the crawfish. It helps to be able to peel the boiled crawfish as fast as Mathilda Allemond is doing, since you'll likely be competing for these smoking hot, dark red delicacies.

Louisiana leads the nation in wild fur production, and virtually all of these riches come from the marshes and swamps of Cajun country: mink, muskrat, raccoon, with nutria leading them all in total output. Muskrat used to be king, but back in the 1930s nutria, not native to Louisiana, were brought to Avery Island from South America for research purposes, whereupon a hurricane swept through, opening the cage doors and increasing considerably the size of the laboratory. I am not sure what Lavania's coffee cup would have predicted, but fortune was on Louisiana's side this time, for the nutria (*Myocaster coypus*) adapted well and, unlike the hyacinth, to our advantage. The only serious predator of the nutria is the alligator, against whom a watchful eye must be kept by the small furry creature. Lyle Chauvin, the gentleman who took Turner Browne on a tour of his trapline, not only sells the nutria fur but also the meat, this latter to pet food manufacturers and to mink ranchers out of the state.

If the trapper is setting a trap for mink or raccoon, he may bait it with meat; but the nutria are vegetarians, caught in unbaited traps. The trapper moves slowly along a bayou or canal bank looking for tracks. Where the animal comes to water, the trap is set and then covered lightly with leaves or moss. The steel traps are anchored to the long poles driven deeply enough in the mud to hold the animal. Lyle's game bag seems already heavy as he prepares to extract another animal. Today was a "hundred-dollar day" he tells Turner Browne. Lyle could no doubt tell of many other days when his

LOUISIANA CAJUNS

sack came home empty. Probably no matter how many times one comes to his trap, whether it be for nutria, muskrat, crawfish, crab, or fish, there is that flicker of anticipation. How did chance rule today? Of course, it is not only a gamble, but a contest in which Lyle's skill is measured against the instinctual wariness of the wild animal.

This skill that is tested practically in the wilderness is tested ritually at the Cameron Fur and Wildlife Festival. If you would like to try your skill at trap-setting, don't. Unless you can set twelve traps in about a minute. Wait till next year. Just to show the world that the sturdy frontier women who braved the swamps two hundred years ago are still with us, there are highly competitive women's muskrat and nutria skinning contests. Those pretty Cajun women with the knives in their hands are skinning three muskrats in about a minute! These are women to match their men.

And then the other side of this liaison the Cajun has with water: hurricanes and high water. Six of Browne's scenes show water over the streets, or filling the yards. Water. The Cajun just deals with it. He takes a boat to his front door, or he pumps out his front yard. Notice in one picture, flood waters have risen nearly to the car windows. The water must have risen sooner than expected. Perhaps Monsieur stayed too late at a *bourré* game.

Chance and the Contest. Why do so many Cajuns love to gamble? Certainly it is a way to circumvent one's daily lot, whether in terms of excitement, or of fortune. Even if two men have only a few cents, they can stand on the bank of a bayou and bet whether one muskrat will beat another across the water. Each man suddenly becomes a part of his choice and the contest is on. One man ends up with more money than he had a few minutes before. But in this the Cajun is not unlike any other gambler. No doubt the religious differences between the hill people and the Cajuns account for some of the attitudes. There is no forbidding, stern face of a John Calvin or John Wesley hovering in the Cajun background. The very Gallic genes may provide some answer. How else to account for such radical differences in France and her neighbors? Perhaps that Gallic capacity for rolling with fate while still maintaining a wry detachment must be included. When the Cajun came to South Louisiana in the eighteenth century he had to engage dangerous, uncertain conditions. He took a chance. He had lost his last gamble in Nova Scotia. There were no guarantees now and it was no game. Each time he raised his traps or planted his seeds, his entire family was on the line. This time he seemed to be winning, but there was never a season when the gamble was over. So he played games of chance and expressed ritualistically a cavalier disdain for hazard, somehow gaining a magic control over his fate. Would he have said this? Of course not. He was concentrating on that brilliantly colored fighting cock about to have his own fate decided, or yelling "five'll get you ten on the red pony."

INTRODUCTION

In the beginning, cockfighting was not only not illegal (which it is today, but remember the line in Lavania's cup was curved), but it was also not such a big event. As the young cocks matured in the yard they had to be killed for the table or separated, for they would fight each other till there was only one standing. This went for the cock next door, too. The next thing you knew Richard had told Chauvin his *coq ga-ime* laid eggs, and then *allons! le combat*. Turner Browne shows us how the metal gaffs are fastened to the fighting cock's legs. Without these the fight would go on for hours and hours. In another picture we see the fierce beauty and motion of the combat.

Cajun country horse racing, like other aspects of Cajun culture, has its own special style. Racing the quarter horse was the order of the day in Louisiana and western states, simply because the blockier quarter horse was more suitable for cow work. His gait certainly isn't the smoothest in the world, nor can he run the high-speed, long-distance races his thoroughbred cousin can. But he can explode from a standing start, and this is important if you want to turn a cow back in the herd, or rope a streaking calf. Thoroughbred blood was introduced in greater doses for the racing quarter horse.

Thus, the Cajun horse is short and fast. In addition it is generally a match race, one horse on one; and the betting is like it is in chicken fighting, one man to another. Most professional country racing is done around a track nowadays; but there are still some races run over irregular courses, and a few have a board fence between the only two lanes of the track. There is no danger of bumping in such a race, although it may be a bit more dangerous for horse and rider. Distances vary from four to seven arpents. An arpent, the old French measure, is about 192 to 193 feet; thus seven arpents are roughly equivalent to the quarter-mile. As you look at the scene of the betters gathered around the old tin-roofed building or propped against a fence, imagine the good Sunday afternoon talk in English and in Cajun French and you can sense its singular ambiance. Surely among Turner Browne's best images are those of the two young jockeys. Their jaunty expressions comment about many, many qualities of Cajun life.

The pirogue has played a crucial part in Cajun life, and it is fitting that this wisp of a boat is celebrated in annual pirogue races all about the southern part of the state. The Indians had been building this kind of boat before the Cajun arrived, for it is an elegant version of the dugout. Originally a cypress or cottonwood log was hollowed out by burning. The Frenchmen brought hatchets and axes. The pirogues taking part in the race on Bayou Lafourche are not constructed in this way. It is rare to see a pirogue built from a single log. Now they are made with thin planks of cypress, plywood, or even fiberglass. Present-day pirogues maintain the same general shape, the amazing lightness, and cer-

tainly the legendary propensity for turning over. All Louisianians have heard tall tales about how difficult it is to stay in a pirogue. The earliest one I can remember from my own boyhood related that a Cajun shifted his wad of tobacco to the far side of his mouth at an inappropriate time and capsized. Once mastered, however, as the Indians and Cajuns surely did, these boats became formidable transportation through the lilies, the cypress knees, the bayous barely two feet wide. One man can fairly make a pirogue fly.

The best part of the year is attached to the most important *fais-do-do* of the year. I am speaking obviously of Mardi Gras, but a Cajun country Mardi Gras. There is a vastly different character to Mardi Gras in Mamou and Mardi Gras in New Orleans. Naturally the number of people is far less, but the difference is much more than that. The day begins with what is known as "running Mardi Gras." A band of masked and costumed riders is led by a *capitaine* around the community. The *capitaine* chooses the houses where he thinks the pickings will be good, asks the owner of each house if his merry men may approach, and, when given the go ahead, motions them to come galloping in. They are after a fat chicken or some sausage for a gigantic gumbo that will be prepared during the afternoon. As Turner Browne shows us, the farmer gets entertained in return for his chicken. A stranger stumbling on this little scene might think he had fallen into a Bergman or Fellini film. On the return trip, no doubt following Beauty and the Beast, is a wagon with all the booty.

I suspect a gumbo must taste a little better, may have a few more nuances about it, when the *capitaine* of your own neighborhood has chosen a magnificent *poulle grosse* from one of your friends' yards. Many Louisianians can cook a gumbo or a pungent *sauce piquante* for their hunting friends or for the family. But it is a special skill to do a Mardi Gras gumbo for two hundred people. And it is a special sense of community that gets that many people together in that way in the twentieth century. C'est bon!

Many Louisiana recipes begin—"First you make a roux." This is true for making gumbo. (*Gumbo* is another African loan word, one derived from the Congo word for okra.) Careful attention must be paid in blending the hot fat (from the animal world) and the flour (from the plant world). It must reach just the proper stage of rich brownness—just before the critical stage when it can burn, but certainly not before the animal and vegetable worlds have had a chance to declare themselves fully. At just this moment (throw it away if you even *think* the roux has burned), add your chopped onions and garlic and a little bell pepper, along with the liquid in which the meat has been boiled. Then the tomatoes and okra. Then comes the chicken or sausage you have cooked before. Leave it in those big black pots you see for the Mardi Gras gumbo. Behind the lady in one of these photos are many

friends who join her in celebrating Fat Tuesday. That is something to celebrate: joining with friends, not only in the lean times of flood, but in the fat times, too.

In earlier days, the *capitaine* was the host for a *fais-do-do*, and after the gumbo was eaten everyone danced at his place. *Fais-do-do* derives from the country custom of gathering for a dance. The small children came with their parents and were put in the back bedroom and told to go to sleep (*do-do* from the French *dormir*). Today the *fais-do-do* of Saturday and Sunday nights is still very much with us. As Turner Browne's caption tells us, the principal instruments of Cajun music are the accordion, the fiddle, and the triangle. There is no mistaking Cajun music for something else—it has its own style. And if anyone wants to know about that special Cajun sense of *joie de vivre*, only look at Nathan Abshire, the accordion player dancing his jig.

These photographs reflect at once the Cajun's present and that part of his past which presses against the glass of today. The photographer has tried to "capture" some of these faces, because he knows they are about to recede, to grow dim. He hopes they will not disappear from our consciousness forever and has taken pains to see that this will not happen. Lavania's coffee cup could no doubt tell us much more about the Louisiana Cajun and his fortune, his future. But it is time to let Turner Browne's art begin to work its own magic.

William Mills

LOUISIANA CAJUNS

PARMI LES PHOTOS les plus frappantes qui ont été prises par Turner Browne, l'une d'elles me semble par bien des côtés être au centre de ses images du monde des Cajuns. Je pense à l'image de Lavania, assise à sa table de cuisine, tenant dans la main gauche une tasse de café dont le résidu est très foncé. Avant même de lire la légende, le regard parcourra sans doute le visage de cette femme. Si un Louisianais regardait cette photo, il ne remarquerait probablement pas ses cheveux foncés et ses yeux noirs. Dans le coin de sa cuisine bien rangée que nous pouvons voir, il y a un tuyau de poêle qui va du fourneau jusqu'au plafond; et contre le mur, on remarquera les poêles de fer noir bien caractéristiques et essentielles à la cuisine des Cajuns. La grande bouilloire d'eau est utilisée pour l'omniprésente tasse de café que l'on retrouve toujours chez les Cajuns, soit en train d'être préparée, soit devant le visiteur, répandant dans toute la pièce son fort arôme. Fort, certainement, parce que le résidu dans la tasse de Lavania ne vient pas d'un café "à travers lequel on pourrait lire le journal," ce qui n'est généralement pas du goût de celui qui s'aventure hors du pays des Cajuns. (Je me souviens d'une chasse aux cerfs à laquelle mon père m'avait emmené dans la région du Lac Verret, et où luimême avait pâli, lorsque le vieil homme qui dirigeait la chasse s'excusa de n'avoir qu'une seule cuillérée de café pour tout le monde; mon père me dit en chuchotant, de telle sorte que personne d'autre ne l'entende: "Il doit vouloir dire que nous devons a diluer avec un litre d'eau.") Le fort café des Cajuns est entré dans la légende.

L'angle de la tasse que tient Lavania est tel qu'elle nous permet de voir la ligne noire que le café a dessiné. La légende nous dit qu'elle est une diseuse de bonne aventure qui lit le marc de café, de même qu'elle est "*traitier*" (guérisseuse), spécialisée dans la guérison de morsures de serpents vénimeux. Pas la maîtresse de maison dont nous avons l'habitude. Turner Browne nous raconte qu'il a mangé du poisson-chat et des pommes de terre dans la cuisine de Lavania et qu'ensuite elle l'a emmené dans une autre partie de la maison, pour lui révéler un moyen de guérison secret pour les morsures de serpents. Pourquoi? Eh bien, parce que le vieillard qui le lui avait révélé lui avait dit de le transmettre à un homme plus jeune qu'elle. Une tradition. Oui, bien sûr.

J'ai dit que l'image de Lavania et de la tasse était un point de convergence. Me permettant de lire le marc café, j'y vois une ligne d'eau qui me fait penser à la ligne bien typique que j'ai vue si souvent dans les marais, lorsque l'eau tombe. L'eau. Il y a tant de ces images des Cajuns qui reflètent le monde de l'eau, et en fait, il serait bien difficile pour le Cajun d'imaginer un monde sans eau. La bonne aventure. Cela a d'une certaine manière à voir avec la justice: soit la justice d'un oracle de Delphes, parlant de problèmes familiaux, soit celle d'une tasse de café augurale, qui évoque un grand et bel inconnu das l'avenir d'une femme.

INTRODUCTION

Mais la bonne aventure a aussi à voir avec le hasard, avec le jeu, voire même avec la compétition. Et les jeux de hasard ne sont pas ce qu'il manque chez les Cajuns, ni dans l'album de Turner Browne. Les courses de chevaux, les courses d'écrevisses, les courses de pirogues et les combats de coqs. Il ne s'agit pas là de ces jeux à l'écart du monde, tel que les dés et le *bourré* (jeu de cartes inventé par les Cajuns), bien que ces jeux abondent dans cette région. Au lieu de cela on parie sur des actes dépendant de la volonté animale, dont on n'a pas une très profonde connaissance. C'est toujours le hasard, toujours la compétition; mais d'un genre intimement proche du monde qu'habitent les Cajuns, qui sont avant tout des campagnards. Pour ces gens-là, le hasard a une beaucoup plus grande dimension que dans les villes où cela manque généralement. Le hasard dirige les pièges d'écrevisses et de crabes, les pièges en acier des visons et des rats musqués, les filets arrondis pour le poisson, d'une manière très évidente. Tout cela nuance et adoucit la notion de justice chez les Cajuns, le genre de justice avec laquelle Turner Browne nous dit qu'il peut coexister. C'est une justice qui est fondamentalement consciente du paradoxe, de l'irrégularité, du mystère. Le résidu dans la tasse de Lavania décrit une ligne courbe sur le bord.

Il y a aussi une certaine formalité dans la façon dont Lavania nous présente sa tasse, de même qu'une simplicité formelle dans l'arrangement de sa cuisine. Une élégance discrète même. Mais une formalité et une élégance qui savent céder la place à la gaieté, aux fêtes des gens qui se rassemblent autour de cette même table de cuisine, où notre hôte est assise. A l'occasion. Ce n'est qu'avec volonté et forme que l'on peut faire face aux rigoureuses exigences des marais et de la ferme. Aussi y a-t-il des "occasions" pour s'abandonner, pour se détendre: par la danse au Festival des Ecrevisses, par la musique de Nathan Abshire au *fais-do-do* ou bien par le grand laisser-aller appelé "Mardi Gras." Après quoi, quarante jours d'austérité.

Les ancêtres de Lavania avaient traversé pas mal de périodes d'austérité et d'exigences rigoureuses. Ils venaient seulement d'arriver en Nouvelle Ecosse, alors appelée l'Acadie, lorsque leur patrie, la France, la céda aux Anglais en 1713. Vu que le désaccord entre la France et l'Angleterre ne s'arrangeait pas, les Anglais décidèrent en 1755 de déporter les Acadiens qui tous étaient restés fidèles à la France. Plusieurs milliers furent déportés et beaucoup d'autres s'en allèrent avant même d'avoir reçu leur ordre de déportation. Certains, restés pour quelque temps sans logis, finirent par rentrer en France, d'autres allèrent se joindre aux colonies anglaises du Massachusetts et de la Géorgie. La plupart s'acheminèrent vers le Sud de la Louisiane où on parlait déjà français. L'exil et la séparation des familles nous sont racontés dans un poème de Longfellow, "Evangeline." Ce n'était pas encore la fin des difficultés pour les premiers colons qui arrivèrent aux environs de 1764 et par la suite. Mais au

CAJUNS DE LA LOUISIANE

moins ils pouvaient parler français entre eux, pratiquer la religion catholique (qui ne plaisait pas aux Anglais de la Nouvelle Ecosse), et ils pouvaient cultiver ces terrains riches et étroits qui leur avaient été répartis. Ils ne s'étaient pas attendu à déménager pour une possession espagnole, mais la région était soudain passée des mains des Français à celle des Espagnols.

Avec peu de routes, l'accès au bayou ou rivière était crucial et avec le terrain, il y avait 350 à 475 m. de bordure. Mais une ferme n'est pas faite de terre et de graines; il faut des hommes et des femmes qui puissent résister à l'été chaud de la Louisiane (39° C et plus) et à une humidité qui atteignait souvent cent pour cent, et qui puissent y travailler. Et ils l'ont fait. De venir du frais climat de la France aurait déjà été un coup dur, mais ils étaient venus de la Nouvelle Ecosse. Cependant ils étaient des gens différents des prisonniers et des prostituées qui avaient été contraints de venir dans la première partie du dix-huitième siècle. De telles gens n'avaient ni le caractère, ni l'inclination, ni la connaissance nécessaires pour supporter une situation si rude. Les Cajuns l'ont fait. Et ils l'ont vaincu. Pendant plus de deux cents ans la culture des Cajuns a préservé son identité ethnique. Turner Browne a fait sa part en enregistrant les gens à leurs travaux et à leurs jeux.

La plupart des Acadiens s'établirent dans ce qui est le Sud-Ouest de la Louisiane et ils vécurent entre eux. Etant relativement coupés de la population créole de la Nouvelle-Orléans qui parlait français, leur français finit par devenir un peu différent de leur langue maternelle, ceci suffisamment pour être appelé un dialecte. Et ce dialecte lui-même varie suivant les localités. Certains mots d'emprunt imagés ont été pris des langues indiennes et africaines. Le mot "Cajun" bien sûr est un dérivé du mot "Acadien," et a été créé par le Cajun lui-même.

La maison illustrée au début de cette collection a été construite par bisaïeul de M. Bernard, un de ces premiers colons dont nous venons de parler. La maison n'est pas peinte et cela nous permet de conclure quelque chose à propos de la qualité du bois de charpente d'origine. Probablement du cyprès ou du pin. Le toit en pente est une des caractéristiques de la maison acadienne et il en est ainsi pour différentes raisons. L'une d'elles est qu'un tel toit rejette immédiatement les abondantes pluies de la Louisiane. J'ai lu que les Acadiens avaient pris cette idée de la Nouvelle Ecosse, où la neige était lourde, mais il est difficile de s'en assurer. Partout dans le Sud des Etats-Unis, d'autres groupes ethniques avaient aussi des toits en pente. Mais une chose qu'ils ne semblent pas avoir, c'est l'escalier qui monte de l'étage où nous avons le balcon jusqu'au grenier. Si le haut de la maison n'était pas autant utilisé que le bas, il n'était pas nécessaire de protéger les escaliers des intempéries, et cela permettait d'avoir plus de place à l'intérieur. Les invités pouvaient dormir en haut; et quand la famille s'élargissait certains des enfants y chouchaient; ou on pouvait de toute façon l'utiliser

INTRODUCTION

comme grange. Les escaliers restèrent l'un des traits les plus originaux des maisons des Cajuns.

Un des éléments les plus utiles d'une telle maison est la galerie ou porche de devant qui fait toute la longueur de la maison. Les plafonds hauts et le toit en pente rendent éventuellement la maison plus fraîche pendant la période de chaleur louisianaise, mais il ferait encore un peu plus frais sous le porche, assis sur la balançoire ou dans le fauteuil à bascule. La maison de 150 ans de Kenneth et Kathy Richard n'a pas les escaliers extérieurs qu'elle aurait pu avoir si elle avait été construite environ un demi-siècle plus tôt, mais elle a une grande galerie couverte. Même la cabane du trappeur, toute aussi humble qu'elle puisse être, avait un petit porche abrité. Tous ces porches sont ce que votre constructeur moderne vous dirait aujourd'hui que vous ne pouvez pas construire à cause des frais additionnels. Et la plupart des gens ne le font pas construire. Ensuite ils prirent l'habitude de s'asseoir sous le porche d'un vieillard lorsqu'il pleuvait, ou pour se protéger du soleil tapant, ou bien encore par une nuit étouffante, lorsque les fleurs répandent leurs parfums, et alors ils déclarent: "J'aimerais vraiment bien en avoir un." Mais la tendance a été de se tourner vers l'intérieur, et vers la climatisation. Le Cajun à la campagne aime toujours s'asseoir sous le porche après une journée de travail, pour respirer le monde dans lequel il vit: l'air et l'eau, le ciel et la terre.

La maison de M. Bernard a un toit en métal (encore quelque chose que la génération d'aujourd'hui dit qu'elle aimerait avoir, mais qu'elle n'a pas), mais cela a été sans nul doute ajouté par la suite. A l'origine, cela aurait été un toit de bardeaux, taillé dans la bûche.

Beaucoup des plus anciennes maisons des Cajuns ont été détruites par le feu ou par l'abandon. Mais avec le sens renouvellé d'identité nationale qui se manifeste dans notre pays, et avec un sens particulièrement animé pour la culture unique des Cajuns, certaines de ces demeures sont maintenant préservées par des sociétés historiques, de telle sorte que les générations futures ne penseront pas qu'elles se sont créées d'elles-mêmes. Un sens de la continuité, de la tradition.

Certains Cajuns ont gardé une tradition que j'ai mentionée plus tôt, lorsque Lavania révélait à Turner Browne le moyen de guérir les morsures de serpents. Bien sûr, la plupart des Cajuns ont leur propre médecin de famille, mais cela n'empêche pas, n'est-ce-pas, d'avoir un *traitier* comme Lavania en coulisse? Quelqu'un qui exerce la médecine de bonne femme comme Lavania, Emile Trahan, ou Amy Babineaux n'accepte traditionnellement pas d'argent pour un traitement; mais de la nourriture ou un autre cadeau convient parfaitement (un cochon ou une poule grasse). Parfois les diverses afflictions sont considérées comme un *gris-gris* que quelqu'un aurait fait sur le malade; on a alors besoin des pleins pouvoirs d'une Amy Babineaux. Le mot *gris-gris* est un de ces intéressants mots d'emprunt qui nous vient des Africains. Un *gris-gris* est un objet qui peut prévenir le mal ou l'infliger. Une célèbre

CAJUNS DE LA LOUISIANE

praticienne de vaudou d'autrefois, Marie Laveau, faisait un intéressant mélange de sel, de poudre de fusil, de safran et de crotte de chien séchée. Or cela devait prévenir quelque chose.

Le pays des Cajuns est encore aujourd'hui un pays hantant et mystérieux, et ceux qui ont traversé les marais n'ont pas de difficultés à comprendre à quel point il peut former la manière dont on regarde le monde. Dans ce paysage, il ne faut pas négliger la tillandsie qui pend des arbres. Regardez l'image du Bayou Salé et la scène dans la paroisse (comté) de Terrebonne. A la dérive, dans une pirogue ou sur un bateau, à l'heure qui suit le lever du soleil ou bien à l'heure qui en précède le coucher, le monde devient soit beau et paisible, soit beau et terrifiant, suivant les fantômes particuliers qui habitent l'esprit du batelier. Pendue ou balancée par le vent, la tillandsie rappelle à certains, de même qu'aux Indiens d'autrefois, les cheveux d'une femme. Les premiers colons français trouvaient qu'elle ressemblait à la barbe d'un Espagnol, et elle fut ainsi appelée *barbe espagñol*. Maintenant les Cajuns utilisent cependant le mot *mousse*. La tillandsie (*Tillandsia usneoides*) est un epiphyte, non un parasite, ce qui veut dire qu'elle ne se nourrit pas de l'arbre, mais des particules de poussière dans l'air.

Browne nous a donné toute une série de photos du ramassage de la tillandsie à bord d'un bateau. Les deux hommes utilisent de longues perches très semblables à celles qui étaient utilisées autrefois. A cette époque on les utilisait très probablement aussi pour faire avancer le bateau. La tillandsie ainsi ramassée des arbres est "verte," ou pas mûre. Souvent les ramasseurs ont une barque dans laquelle ils peuvent déverser le chargement du plus petit bateau. Lorsque la barque est chargée, et, une fois qu'elle a été remorquée jusqu'à une route, on utilise d'habitude les grues de canne à sucre pour charger la tillandsie sur des camions. Le mûrissage se faisait autrefois par les ramasseurs, mais actuellement l'opérateur du démêloir s'en occupe à peu près complètement. La tillandsie impure doit être mise en tas et arrosée. Des bactéries font pourrir la partie externe de la fibre pendant une période d'environ trois à quatre mois, et lorsqu'elle se détache, il ne reste plus que la fibre interne qui ressemble à du crin de cheval. Pendant le processus de pourriture, il faut tourner la tillandsie. De nos jours elle peut être tournée au moyen d'une grue de canne à sucre, mais auparavant il fallait faire tout cela avec une fourche. Cela fait plutôt mal au dos de tourner la tillandsie mouillée.

Une fois que le processus de purification est terminé, la tillandsie est pendue en l'air pour sécher; puis elle est emmenée au démêloir. Le procédé du démêloir consiste à enlever les branchages et la boue qui sont toujours collés à la tillandsie. Une fois propre, elle est emballée. A ce moment-là, la tillandsie ne pèse plus qu'une fraction de son poids d'origine.

La tillandsie purifiée avait de bien plus nombreux usages avant des découvertes telles que le Caoutchouc mousse. Du temps de la construction de la maison de M. Bernard (qui est maintenant

INTRODUCTION

vieille de deux cents ans), il est très probable que son bisaïeul utilisait la tillandsie et la boue comme hourdis entre les montants des murs. Cela permettait une bonne isolation. La tillandsie était utilisée pour garnir les matelas, les chaises, les couvertures de selles et les colliers des chevaux. Dans nos jours, une grande partie de la tillandsie va dans l'industrie des meubles, et une autre partie est utilisée en pisciculture pour la ponte des oeufs. Turner Browne a remarqué que bien des anciennes coutumes sont en voie de disparition; ceci est le cas pour le ramassage et le démêlage de la tillandsie. Le démêloir sur cette photo est le dernier aux Etats-Unis.

Au moins un quart des photos de Turner Browne reflète la monde aquatique habité par les Cajuns, et presque la moitié d'entre elles ont un rapport étroit avec l'eau. Lorsque le voyageur se dirigeant vers le Sud, quitte les collines d'argile rouge du Nord et du centre de la Louisiane, c'est justement ce brusque changement lorsqu'il découvre les marais, les bayous, les lacs et les marécages, qui lui fait savoir qu'il vient d'entrer dans un autre pays. L'affaire de coeur du Cajun avec l'eau est riche, diverse et parfois aussi menaçante comme toute autre affaire de coeur.

Un des habitants notables de ce monde marin fécond est l'écrevisse. On célèbre en son honneur une fête au moins une fois par an, le Festival des Ecrevisses de Breaux Bridge, et elle est généralement tenue en grande estime par les Louisianais du Sud. Il y a aussi des écrevisses dans les collines de la Louisiane et dans le Sud des Etats-Unis, mais il se peut que quelqu'un des collines soit justement dégoûté à l'idée de les manger. Ainsi depuis l'arrivée du Cajun, l'écrevisse a été obligée de se sauver comme elle a pu. Le printemps arrive et les pêcheurs profesionnels d'écrevisses envahissent les marais, de même que des familles qui essaient de remplir leurs pirogues et leurs bateaux. Il y a vingt-neuf espèces différentes d'écrevisses en Louisiane, mais on ne mange généralement que deux d'entre elles: les rouges, ou écrevisses des marais (*Procambarus clarkii*), et les blanches, ou écrevisses des rivières (*Procambarus blandingi acutus*). Les familles utilisent éventuellement des petits filets qu'ils tendent au fond de l'eau peu profonde. L'appât, de la rate de boeuf, est attaché au milieu du filet et on le soulève de temps en temps pour ramasser la prise. Les pêcheurs professionnels et de nombreuses familles comme les Allemond dans la collection de Turner Browne, utilisent une autre sorte de pièges faits de fil de grillage. Sur une autre photo, on peut voir quelqu'un en train de préparer un tel piège pour la saison prochaine. Une des extrémités de ce dernier a une entrée en forme d'entonnoir qui est placée dans le sens du courant. On regarde les pièges tous les deux ou trois jours et on les vide du côté opposé à l'entonnoir, comme fait M. Allemond sur la photo.

Les plantes qui entourent les bateaux sur cette image ont une intéressante histoire. Les jacinthes aquatiques (*Eichhornia crassipes*) furent introduites en 1884 par les Japonais lors de l'exposition du

CAJUNS DE LA LOUISIANE

coton à la Nouvelle-Orléans. Depuis ce moment-là, elles ne cessèrent pas de s'étendre dans les marais et les bayous, comme nous le voyons sur la photo; souvent elles arrêtent même la circulation des bateaux, obstruant le courant. Un produit chimique, le "2, 4-D," est employé pour essayer de contrôler les jacinthes aquatiques, mais c'est un travail dont on ne verra jamais la fin.

De retour sur la rive ou à la maison, il ne reste que la meilleure partie du travail. La cuisson et le repas. Les écrevisses sont lavées dans de l'eau fraîche, puis elles sont placées dans une solution d'eau fortement salée pendant environ cinq minutes pour les purger, et ensuite elles sont relavées. S'il arrive que l'une d'elles tombe hors du baquet lors de ce procédé, vous remarquerez, lorsque vous vous baisserez pour l'attraper, qu'elle marche à reculons, de même que beaucoup d'autres crustacés. (Ce trait caractéristique de l'écrevisse a donné naissance à l'expression louisianaise: "Ne faites pas l'écrevisse," autrement dit "Tenez votre parole," qui est employée lorsque l'on s'adresse aux hommes politiques et aux associés d'affaires.) Les écrevisses sont ensuite jetées dans une casserole d'eau bouillante très salée, avec des citrons, des oignons, de l'ail, du poivre de Cayenne et différentes herbes. Il est bien utile de pouvoir décortiquer les écrevisses bouillies aussi rapidement que Mathilda Allemond, parce qu'il y a des chances qu'il faudra faire la course pour ces délices fumantes, d'un beau rouge foncé.

La Louisiane est au premier rang de la nation pour sa production de fourrures d'animaux sauvages, et effectivement, presque toutes ces richesses viennent des régions marécageuses du pays des Cajuns: il y a des visons, des rats musqués, des ratons laveurs, mais ce sont les ragondins qui sont au premier rang par ordre d'importance. Les rats musqués étaient autrefois les rois, mais dans les années trente les ragondins, qui ne sont pas originaires de la Louisiane, furent importés de l'Amérique du Sud à Avery Island pour des recherches. Là-dessus il y eut un ouragan qui ouvrit les portes des cages et cela eut pour effet d'augmenter considérablement la taille du laboratoire. Je ne suis pas certain que le café de la tasse de Lavania l'aurait prédit, mais cette fois-ci la chance était du côté de la Louisiane, car les ragondis (*Myocastor coypus*) se sont bien adaptés, et, au contraire des jacinthes aquatiques, à notre avantage. Le seul rapace dangereux pour le ragondin est l'alligateur, sur lequel ce petit animal à fourrure garde l'oeil. Lyle Chauvin, qui avait emmené Turner Browne faire la tournée de ses pièges, ne vend pas seulement la fourrure du ragondin mais aussi la chair, qui, elle, est vendue par la suite aux producteurs de nourriture pour animaux domestiques et aux propriétaires de visons dans d'autres états.

Si le trappeur tend un piège pour des visons ou des ratons laveurs, il peut utiliser de la viande comme appât; mais les ragondins sont végétariens et on les prend dans des pièges sans appât. Le trappeur avance petit à petit le long du bayou ou du canal à la recherche de traces. A l'endroit où

INTRODUCTION

l'animal s'approche de l'eau, le piège est tendu, et est ensuite légèrement recouvert de feuilles ou de tillandsie. Les pièges en acier sont attachés aux longues perches qui sont enfoncées très profondément dans la boue afin de pouvoir tenir l'animal. La carnassière de Lyle semble déjà lourde lorsqu'il se prépare à tirer un autre animal. Aujourd'hui, c'était une "journée de cent dollars," déclare-t-il à Turner Browne. Lyle aurait pu sans nul doute nous parler des nombreuses journées où il était rentré bredouille. Peu importe que ce soit pour les ragondins, les rats musqués, les écrevisses, les crabes ou les poissons, que ce soit la première ou la millième fois, il y a toujours un petit battement de coeur, une certaine anticipation, au moment où l'on s'approche du piège. Comment la chance a-t-elle tourné aujourd'hui? Bien sûr, il ne s'agit pas seulement d'un jeu de hasard, mais d'une compétition lors de laquelle l'adresse de Lyle se mesure à la méfiance instinctive de l'animal sauvage.

Cette adresse qui est mise à l'épreuve pratique dans ce lieu sauvage est testée selon les rites au Festival de Gibier et des Fourrures de Cameron. Si vous aimeriez éprouver votre adresse pour tendre des pièges, ne le faites pas. A moins que vous puissiez dresser douze pièges en une minute environ. Attendez l'année prochaine. Simplement pour montrer au monde que les résistantes femmes de pionniers qui ont affronté les marias il y a deux cents ans, sont toujours parmi nous, il existe des compétitions féminines acharnées pour écorcher les rats musqués et les ragondins. Ces jolies femmes de Cajuns, leur couteau en main, écorchent trois rats musqués en une minute environ. Voilà des femmes qui égalent leurs hommes.

Et venons-en maintenant à l'autre côté de cette liaison du Cajun avec l'eau: les ouragans et les hautes-eaux. Six des scènes que Browne a prises en photo montrent l'eau dans les rues ou inondant les jardins. L'eau: le Cajuns s'en accommode tout simplement. Il conduit son bateau jusqu'à sa porte de devant, ou bien il pompe l'eau de son jardin devant la maison. Remarquez dans une photo que les eaux d'inondation se sont levées presqu'aux fenêtres de l'auto. L'eau a dû se lever plutôt qu'anticipé. Ou peut-être M'sieur est resté trop tard au jeu de *bourré*.

Le hasard et la compétition: pourquoi tant de Cajuns aiment-ils le jeu. C'est certainement un moyen de circonvenir son sort journalier, que ce soit lié à l'excitation ou au hasard. Même si deux hommes n'ont que quelques centimes, ils peuvent se mettre au bord du bayou et parier si un rat musqué va battre un autre de vitesse à la traversée de l'eau. Chaque homme soudain devient dépendant de son choix et on est en pleine compétition. L'un d'eux finit par avoir plus d'argent que quelques minutes auparavant. Mais en cela le Cajun n'est guère différent des autres joueurs. Sans nul doute les différences religieuses entre les gens des collines et les Cajuns justifient certaines de leurs attitudes. Le visage sévère et rébarbatif d'un Jean Calvin ou d'un John Wesley ne fait pas partie du passé des Cajuns.

CAJUNS DE LA LOUISIANE

Leurs gènes gauloises mêmes fournissent peut-être la réponse à cette question. A quoi pourrions-nous sinon attribuer de telles différences entre la France et ses voisins? Peut-être nous faudrait-il tenir compte de cette capacité gauloise de laisser faire le destin tout en se montrant détaché avec un regard ironique. Lorsque le Cajun arriva dans le Sud de la Louisiane au dix-huitième siècle, il lui fallut faire face à des conditions dangereuses et incertaines. Il a couru le risque. Il avait échoué à son dernier coup en Nouvelle Ecosse. Il n'y avait pas de garanties cette fois et il ne s'agissait pas d'un jeu. Chaque fois qu'il soulevait les pièges qu'il avait tendus ou chaque fois qu'il plantait des graines, c'était toute sa famille qui en dépendait. Cette fois-là il semblait être le gagnant mais il n'y avait jamais de saison où les paris s'arrêtaient. Alors il a joué à des jeux de hasard et a rituellement montré quelque désinvolture cavalière face au danger, parvenant en quelque sorte à gérer magiquement son destin. L'aurait-il dit lui-même? Non, bien sûr. Il était trop accaparé par l'action de ce coq multicolore en train de combattre et sur le point d'avoir son sort décidé, ou bien à crier "pour cinq t'en auras dix sur le poney rouge."

Au début les combats de coqs n'étaient pas seulement autorisés (ils ne le sont pas aujord'hui, mais souvenez-vous que la ligne dans la tasse de Lavania était courbée), mais ce n'était pas non plus un très grand évènement. Lorsque les jeunes coqs dans la cour arrivaient à maturité, il fallait les tuer pour les manger ou bien les séparer, car ils se battaient entre eux jusqu'à ce qu'il n'en reste plus qu'un. Et il en était de même chez les voisins. Ce que vous saviez ensuite, c'est que Richard avait dit à Chauvin que son *coq ga-ime* pondait des oeufs. Et alors, *allons! le combat*. Turner Browne nous montre comment les ergots de métal sont fixés aux pattes du coq. Si on ne les mettait pas, le combat pourrait durer des heures et des heures. Une autre photo nous dépeint la beauté sauvage et la grâce du combat.

Les courses de chevaux dans le pays des Cajuns, ont, comme bien d'autres aspects de leur culture, un style qui leur est bien particulier. La course des chevaux dits *"quarter horses"* (ainsi appelés à cause de leur rapidité légendaire sur le *quarter-mile* ou quart d'un mille, environ 400 m.) était à l'ordre du jour en Louisiane et dans les états de l'Ouest pour la simple raison que ce robuste cheval convenait mieux pour garder les vaches. On ne peut pas dire que son train soit très égal, et il n'est pas capable non plus de participer aux longues courses au galop de son frère pur-sang. Mais il peut faire un démarrage fulgurant, et ceci est très important si vous voulez ramener une vache au troupeau, ou si vous voulez prendre au lasso un veau qui se sauve. Le lignage des *quarter horses* a été enrichi par l'introduction de plus en plus de pur-sang comme étalon.

Ainsi, le cheval des Cajuns est petit et rapide. De plus, il s'agit en général d'une course à deux, un cheval contre l'autre; et les paris, de même que pour les combats de poulets, un homme contre

l'autre. De nos jours la plupart des courses professionnelles se font sur piste; mais il existe toujours quelques courses qui ont lieu sur des terrains irréguliers, et certaines ont une barrière qui sert à délimiter les deux lignes de la piste. Une telle course ne présente aucun danger de collision entre les deux chevaux, bien que ce soit un peu plus dangereux pour le cheval et son cavalier. Les distances parcourues sont d'environ quatre à sept arpents. Un arpent, l'ancienne mesure française, fait environ soixante mètres; donc sept arpents sont à peu près l'équivalent de 420 mètres, soit près de la moitié d'un kilomètre. Lorsque vous regardez la photo des parieurs rassemblés autour duvieux batiment au toit en métal ou bien appuyés contre la balustrade, imaginez un instant la bonne conversation d'un dimanche après-midi en anglais et en français tel que le parle les Cajuns, et alors vous pourrez au mieux vous mettre dans l'ambiance bien particulière. Parmi les meilleures photos de Turner Browne, il nous faut certainement remarquer celle des deux jeunes jockeys. Leurs expressions insouciantes nous en disent long au sujet des nombreuses qualités de la vie des Cajuns.

La pirogue a joué un grand rôle dans la vie des Cajuns et il y a des courses de pirogues partout dans le Sud de l'état. Les Indiens avaient construit ce genre de bateau avant l'arrivée des Cajuns, car c'est, en effet une version élégante du canot creusé dans un tronc d'arbre. A l'origine, on utilisait un tronc de cyprès ou d'une variété de peuplier, et on évidait l'intérieur en le brûlant. Les Français introduirent les haches et les cognées. Aujourd'hui, les pirogues de la compétition sur le Bayou Lafourche ne sont pas construites de cette manière. Il est rare de voir une pirogue construite d'un seul tronc. Elles sont actuellement faites de minces planches de cyprès, de contre-plaqué, ou même de fibre de verre. Les pirogues d'aujourd'hui ont gardé la même forme générale qu'auparavant, la même légèreté, et bien entendu elles ont toujours la même tendance légendaire de se renverser. Tous les Louisianais connaissent pas mal de plaisanteries montrant combien il est difficile de rester dans une pirogue. La plus ancienne dont je me souvienne, de ma propre jeunesse, raconte qu'un Cajun avait fait glisser un peu de tabac dans le coin de sa bouche au mauvais moment, et il avait chaviré. Une fois maîtrisés, cependant, comme l'ont certainement fait les Indiens et les Cajuns, ces bateaux devinrent de formidables moyens de transport à travers les lis, les coudes des cyprès, les bayous dont la largeur atteint à peine 60 cm. Un homme pourrait presque faire voler une pirogue.

La meilleure fête de l'année est celle du grand *fais-do-do* annuel. Je parle bien sûr de Mardi Gras, mais de Mardi Gras tel qu'il est fêté chez les Cajuns. Il y a une très grande différence entre le Mardi Gras de Mamou et celui de la Nouvelle-Orléans. Bien sûr, il y a beaucoup moins de monde, mais cela n'est pas la seule différence. La journée commence par ce qu'on appelle "le courir de Mardi Gras." Une bande de cavaliers masqués et costumés est menée dans la communauté sous la direction d'un *capi-*

taine. Le *capitaine* choisit les maisons où il pense trouver une riche récolte, et demande au propriétaire de chaque maison si ses joyeux compagnons peuvent approcher, et lorsqu'on leur donne le signal qu'ils peuvent y aller, il les fait arriver au galop. Ils sont à la recherche d'un poulet bien gras ou de quelque saucisse pour le gigantesque *gumbo* qui sera préparé dans l'après-midi. Comme nous le montre Turner Browne, le fermier a droit à des divertissements en échange de son poulet. Un étranger qui arriverait à ce moment-là, penserait qu'il est tombé dans un film de Bergman ou de Fellini. Sur le chemin du retour, nul doute, à la suite de la Belle et la Bête, se trouve une charrette lourde de butin.

Je pense qu'un tel *gumbo*, pour lequel le *capitaine* de votre voisinage a choisi une magnifique poule grasse dans la cour d'un de vos amis, doit être légèrement supérieur, ayant un goût encore plus subtil. De nombreux Louisianais savent préparer un *gumbo* ou une forte *sauce piquante* pour leurs amis chasseurs ou pour leurs familles. Mais il n'est pas donné à tout le monde de pouvoir faire le *gumbo* de Mardi Gras pour deux cents personnes. Et nous avons ici un bon exemple d'un groupe qui a un sens communautaire bien spécial, vu qu'ils parviennent à se rassembler si nombreux de cette manière au vingtième siècle. "C'est bon."

Beaucoup de recettes en Louisiane commencent par les mots: "Tout d'abord, faites un roux." Ce qui est le cas pour le *gumbo*. ("Gumbo" est un autre de ces mots intéressants d'emprunt africains, dérivé du mot congolais pour gumbo.) Il faut tout particulièrement faire attention lorsque l'on mélange la matière grasse chaude (du monde animal) et la farine (du monde végétal). Le plus délicat est d'en arriver exactement au moment où le brun devient d'une couleur riche, juste avant que cela brûle, mais certainement pas trop tôt non plus, avant que les mondes végétal et animal aient eu le temps de se déclarer pleinement. A ce moment très précis (jetez-le si vous pensez que le roux a brûlé), ajoutez les oignons et l'ail qui auront été soigneusement coupés en petits dés; ajoutez ensuite un peu de poivron vert avec le liquide de cuisson de la viande. Ajoutez ensuite les tomates et le gumbo. Puis le poulet ou la saucisse que vous aurez fait cuire au préalable. Faire cuire le tout dans ces grandes casseroles noires que vous voyez pour le *gumbo* de Mardi Gras. Derrière la femme que vous pouvez voir sur une des photos, vous pouvez apercevoir les nombreux amis qui l'accompagnent dans la célébration des fêtes de Mardi Gras. C'est quelque chose à fêter; se joindre aux amis non seulement pendant les périodes de disette lors des inondations, mais aussi pendant les périodes d'abondance.

Autrefois le *capitaine* était l'hôte du *fais-do-do*, et une fois le *gumbo* terminé, tous dansaient chez lui. *Fais-do-do* est dérivé de la coûtume rurale de se rassembler pour la danse. Les petits enfants venaient avec leurs parents et on les couchait dans le chambre du fond en leur disant de s'endormir (*do-do*, du français "dormir"). De nos jours le *fais-do-do* du samedi et du dimanche soirs existe

INTRODUCTION

toujours et est très apprécié. Comme nous l'indique la légende de Turner Browne, les principaux instruments de la musique des Cajuns sont l'accordéon, le violon et le triangle. On ne peut pas confondre la musique des Cajuns avec une autre musique, car elle a un style bien particulier. Et si quelqu'un s'intéresse pour en savoir plus sur le sens de la joie de vivre très caractéristique des Cajuns, il lui suffira de regarder Nathan Abshire, l'accordéoniste en train de danser la gigue.

Ces photos sont le reflet immédiat du présent des Cajuns et de leur passé qui laisse ses empreintes jusqu'à aujourd'hui. Le photographe a essayé de "capter" certains de ces visages, parce qu'il est conscient qu'ils vont diminuer en intensité, qu'ils vont disparaître. Il espère qu'ils ne vont pas disparaître de notre propre conscience pour toujours, et il s'est donné de la peine pour ne pas le voir arriver. La tasse de café de Lavania pourrait très certainement nous en dire bien davantage à propos du Cajun de la Louisiane, de son destin et de son avenir. Mais il est maintenant temps de laisser place à la magie de l'art de Turner Browne.

<div align="right">William Mills</div>

CAJUNS DE LA LOUISIANE

LOUISIANA CAJUNS / CAJUNS DE LA LOUISIANE

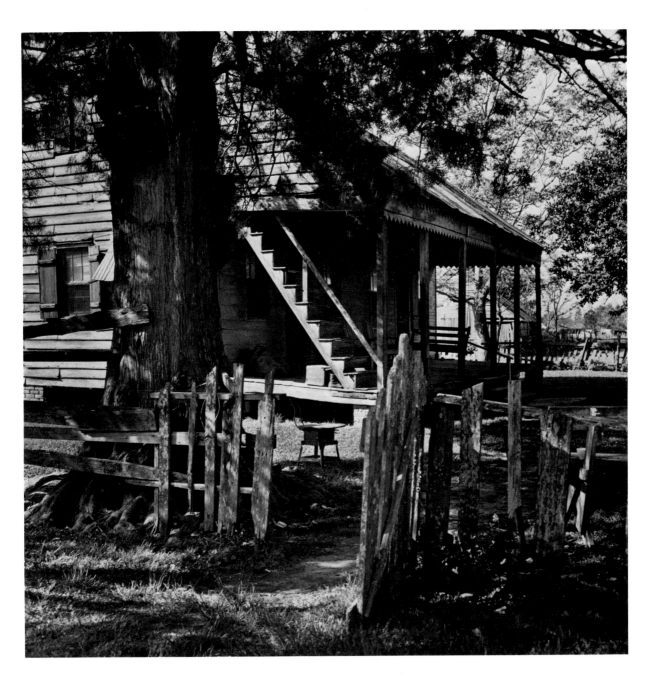

This traditional Acadian style house is one of the few left that is still inhabited.

Cette maison de style acadien traditionnel est une des rares qui est toujours habitée.

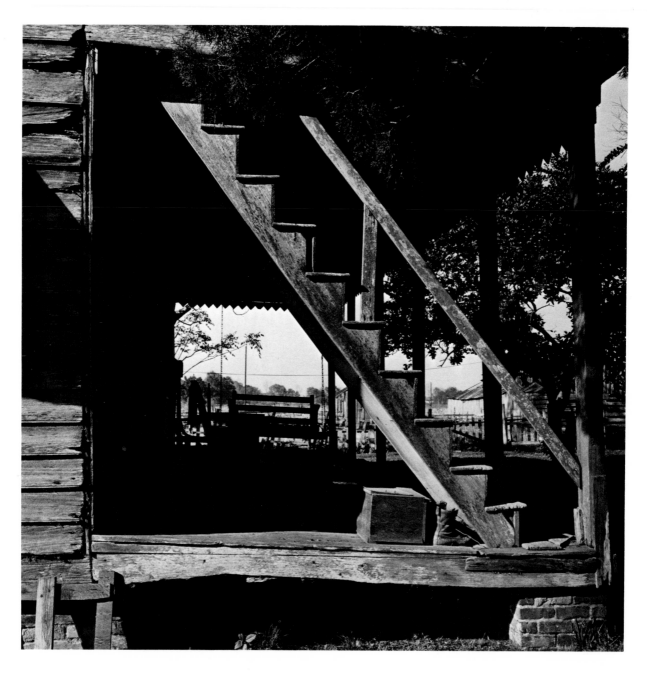

The unique exterior staircase originally provided the entrance to private quarters for teenagers or guests.

Cet escalier extérieur unique menait autrefois aux quartiers privés des adolescents ou des invités.

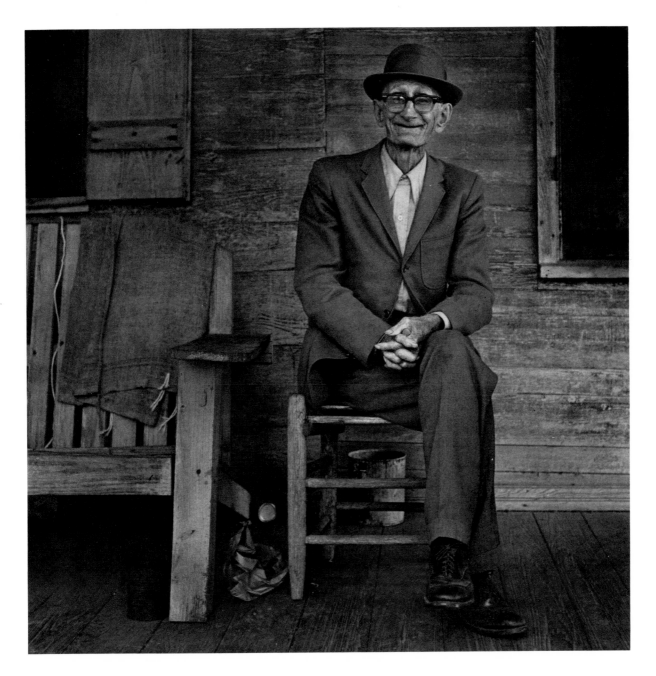

Mr. Bernard lives in this house, which his great-grandfather built two hundred years ago. Although he is eighty-nine years old, Mr. Bernard still attends the Saturday night fais-do-do.

M. Bernard habite cette maison, que son bisaïeul a construit il y a deux cents ans. Malgré ses quatre-vingt-neuf ans, M. Bernard ne manque jamais le fais-do-do, ou bal, du samedi soir.

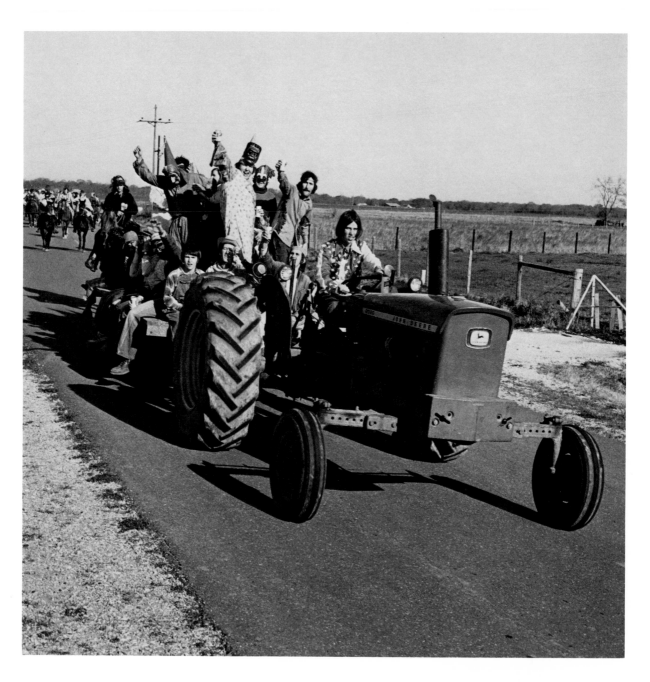

Rural celebrations of "Fat Tuesday" begin in the early morning with the courrir de Mardi Gras.

A la campagne, les fêtes du carnaval commencent tôt le matin avec le courrir de Mardi Gras, étape qui consiste à aller d'une maison à une autre pour rassembler les ingrédients du repas communal.

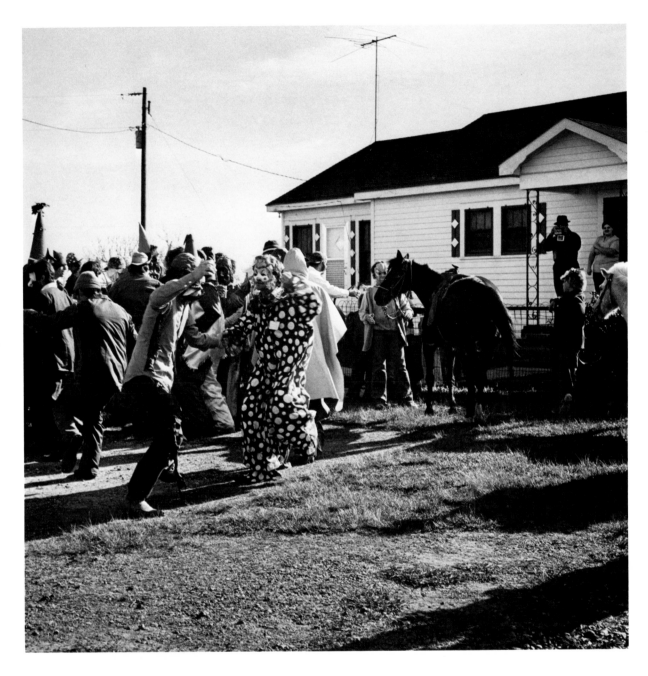

Each capitaine *chooses farmhouses from which the contribution of a* poulle grosse *or rice or sausage is demanded for the afternoon's gumbo.*

Chaque capitaine *choisit les fermes qui doivent fournir la* poule grosse, *le riz ou les saucisses pour le ''gumbo'' de l'après-midi.*

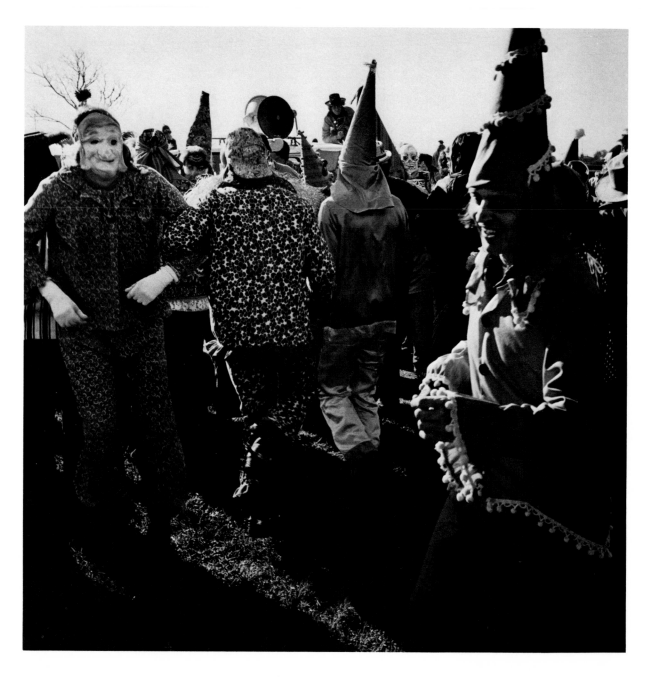

Young men provide entertainment for the farmers in return for their contributions.

Les jeunes hommes sont chargés de divertir les fermiers en échange de leurs contributions.

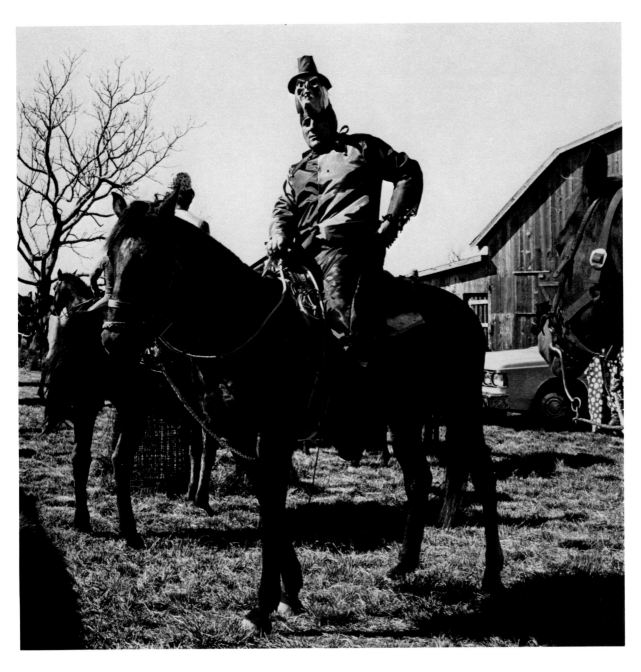

Only men are allowed on the courrir; and they must be costumed.

Les hommes seuls ont le droit de participer au courrir; et ils doivent être costumés.

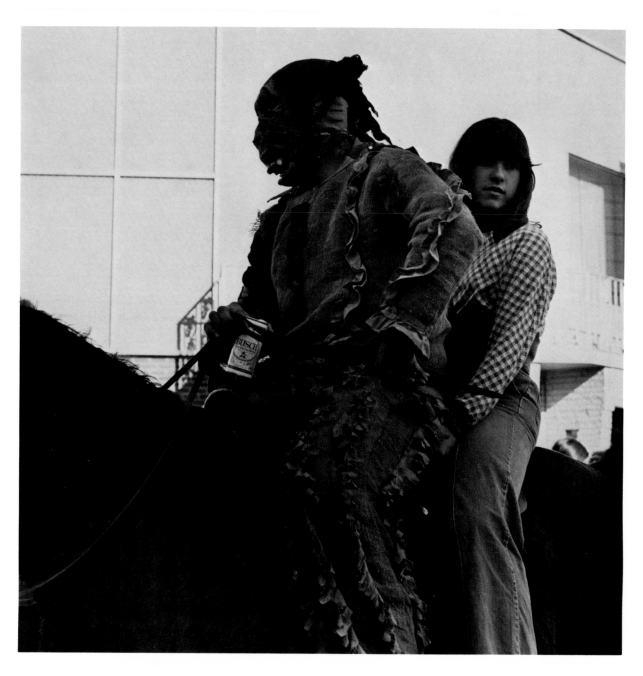

People from the little town of Mamou join the festivities with their riders' return.

Des habitants de la petite ville de Mamou se joignent aux festivités au retour de leurs cavaliers.

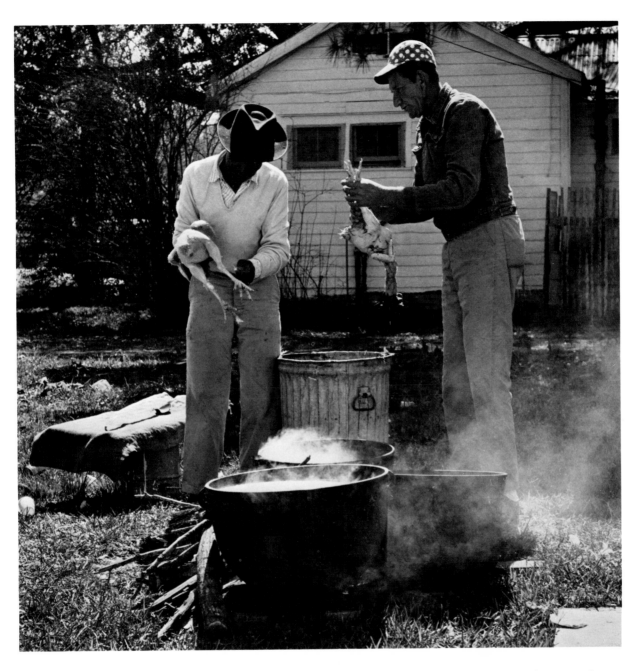

Meanwhile, the gumbo is being prepared.

Pendant ce temps-là, on prépare le "gumbo," genre de pot-au-feu fortement épicé.

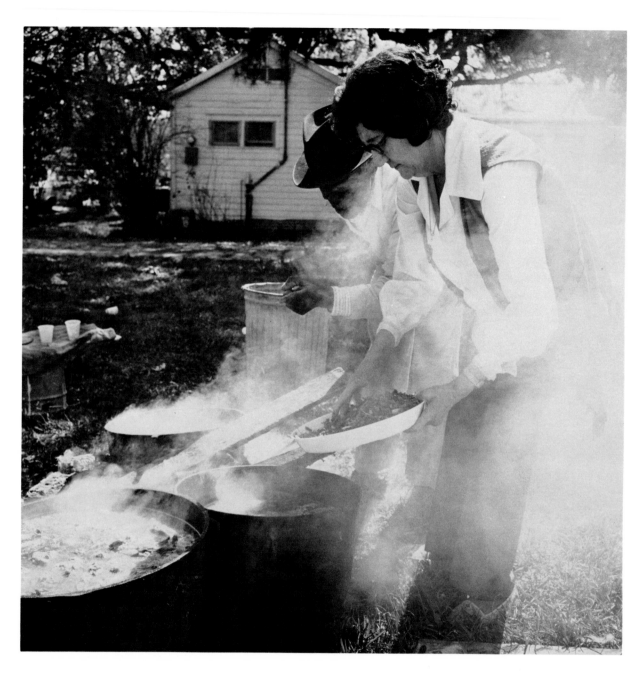

Garnish and seasonings complete this Cajun specialty; this particular gumbo is expected to feed nearly two hundred people.

Des garnitures et des assaisonnements complètent la préparation de cette spécialité des Cajuns; le "gumbo" ci-dessus devrait être suffisant pour nourrir près de deux cents personnes.

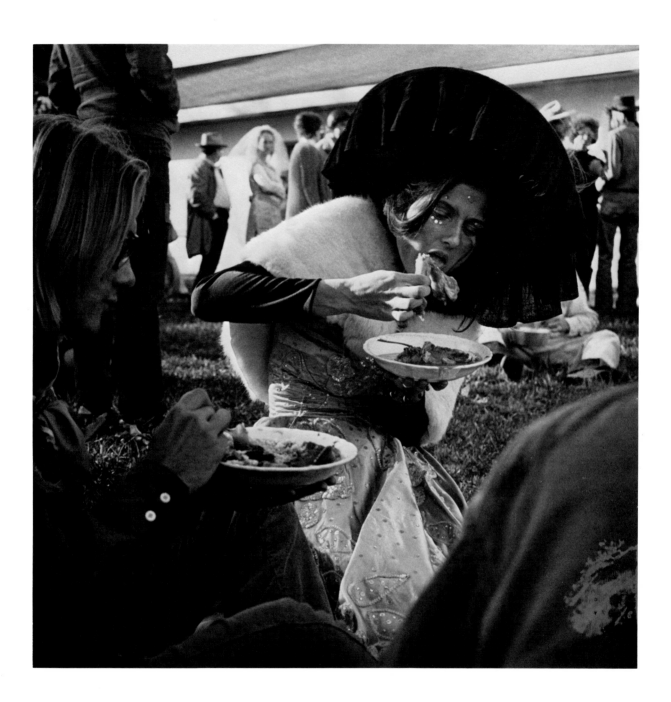

At ninety-three, Mrs. Gary, like many older people of the rural areas, speaks only French.

A quatre-vingt-dix-trois ans, Mme Gary, comme beaucoup de personnes âgées à la campagne, ne parle que français.

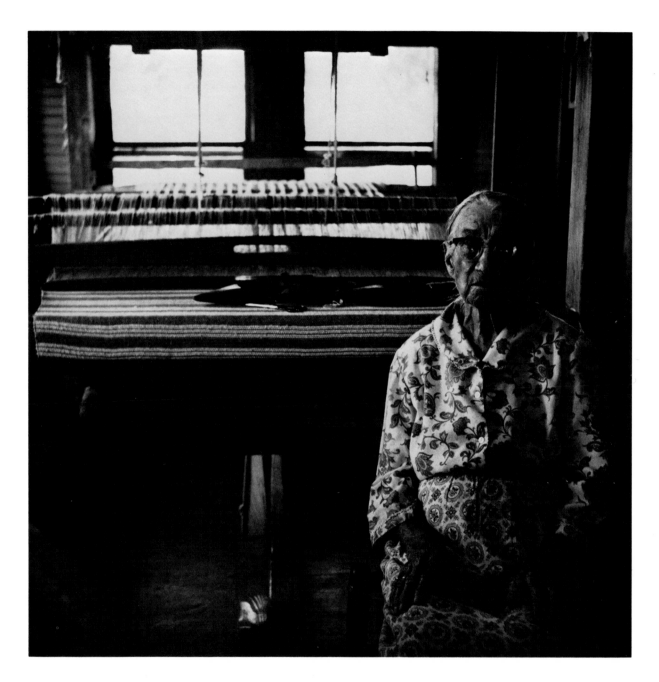

Mrs. Gary grows and spins her own cotton, then weaves it on an Acadian loom in the style she was taught in the 1890s.

Mme Gary cultive et file son propre coton; elle le tisse ensuite sur un métier acadien, de la même manière qu'elle avait appris dans les années 1890.

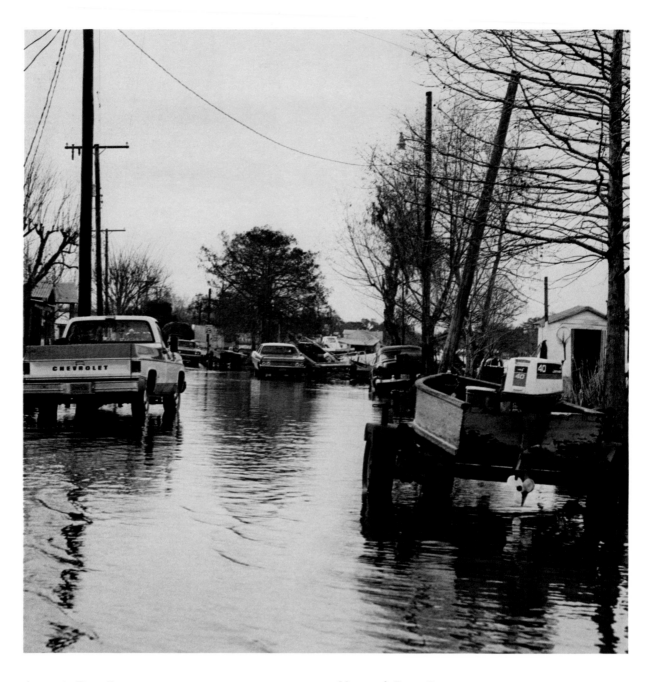

A street in Pierre Part. Une rue de Pierre Part.

The side of a house in the Atchafalaya Swamp. *Maison vue de côté dans le marais de l'Atchafalaya.*

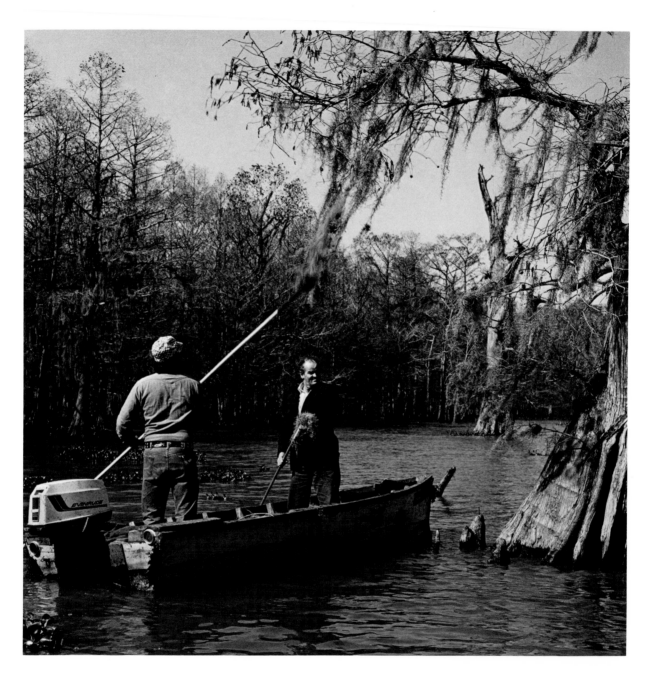

Picking moss in the Atchafalaya Swamp.

Le ramassage de la tillandsie, mousse de crin végétal qui pend des arbres, dans le marais de l'Atchafalaya.

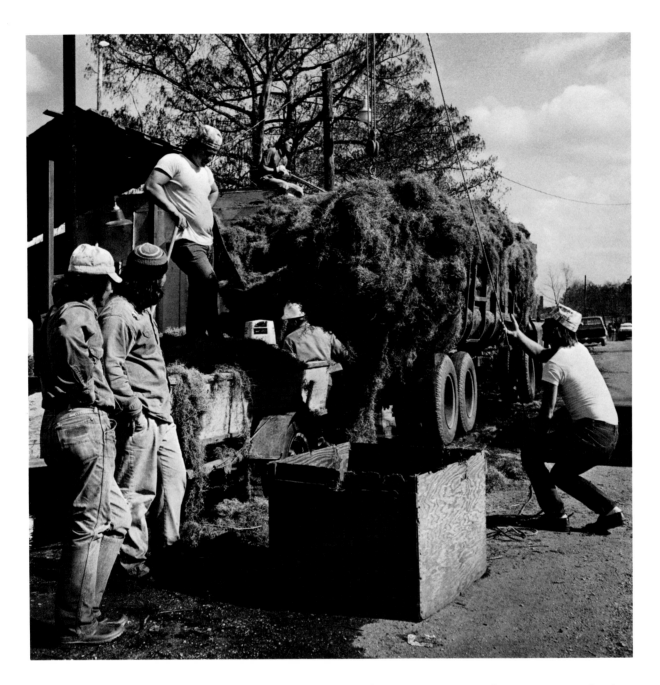

The moss is sold and transported to the moss gin. La tillandsie est vendue, puis elle est transportée au démêloir.

The moss gin in Labidieville is the only one left in the United States, even though moss was a considerable industry throughout the South in the 1930s.

Le démêloir de Labadieville est le seul qui existe toujours aux Etats-Unis, bien que l'industrie de la tillandsie ait joué un rôle considérable partout dans le Sud dans les années trente.

The processing of moss is similar to that used on cotton. *Le traitement de la tillandsie est semblable à celui du coton.*

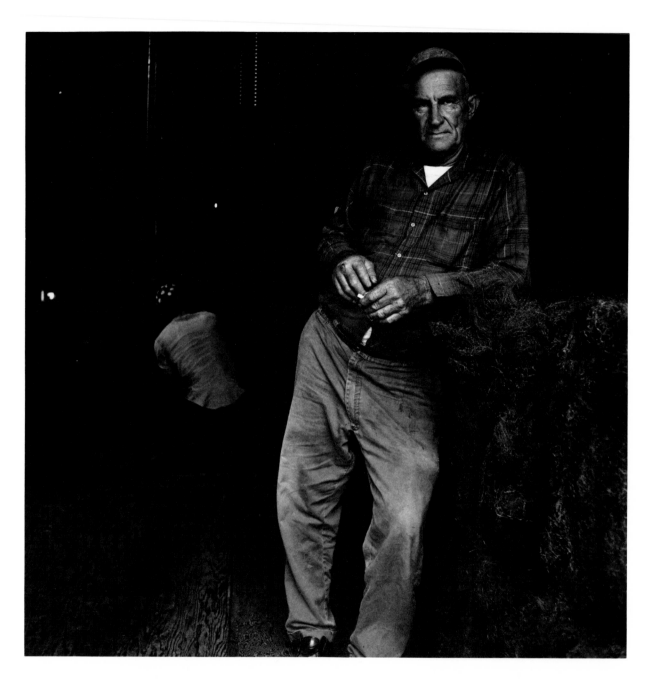

Lawrence Duet, owner: "The moss in the swamp is dyin'.
. . . Guess it's 'cause of the oil drillin'. I don't 'spect to be in
business but two more years."

Lawrence Duet, propriétaire du démêloir: "D' la tillandsie
y'en aura bientôt plus dans le marais. . . . Ça, c't'à cause
de leurs puits de pétrole. Je m'attends pas à en avoir pour plus
de deux ans dans l'affaire."

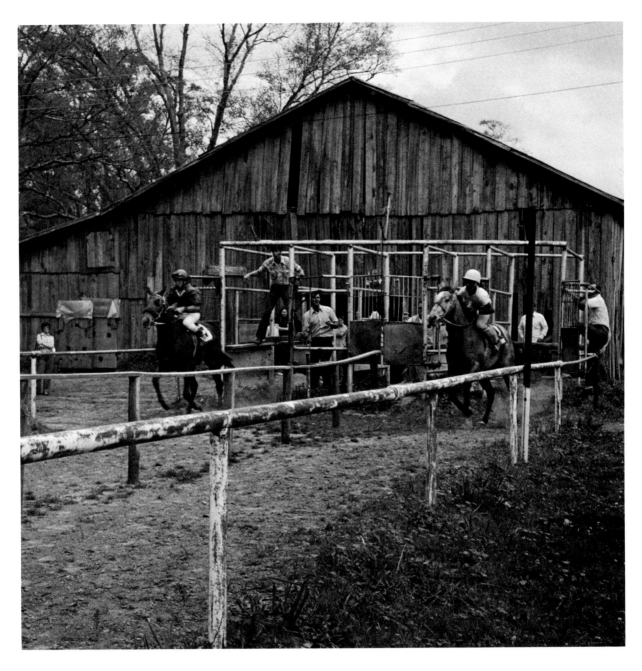

Quarter-horse racing on parallel lanes on the local "bush tracks."

Course de chevaux sur la piste locale à voies parallèles délimitées par des haies.

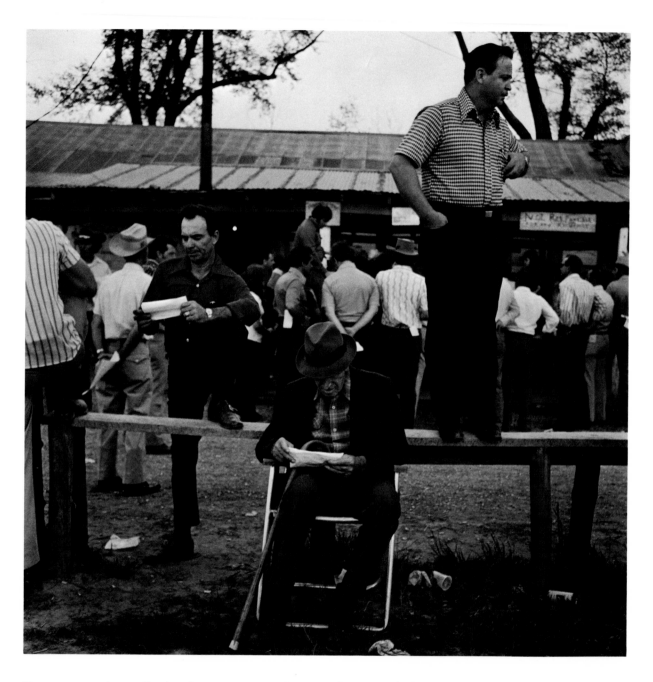

Horse races are a favorite Sunday afternoon attraction. Betting is heavy, and rules are often changed from race to race.

Les courses de chevaux sont une des distractions favorites du dimanche après-midi. Les paris sont gros et les règles changent d'une course à l'autre.

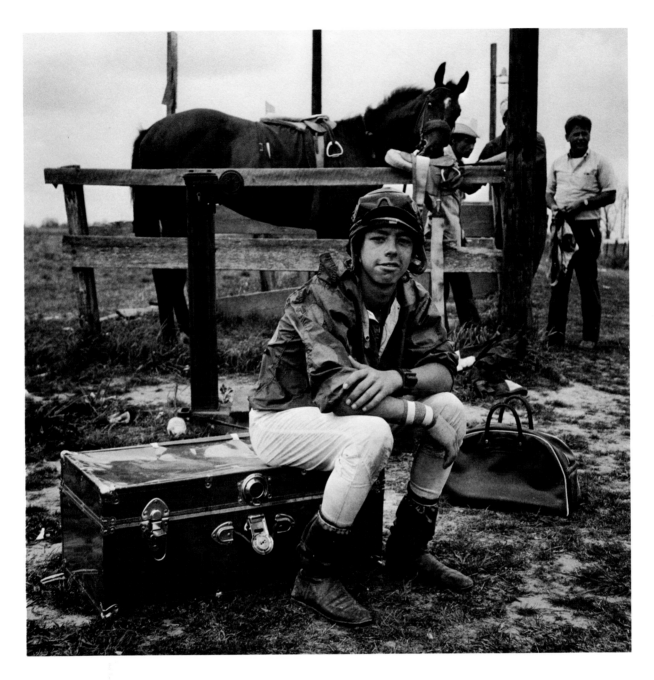

Fifteen-year-old Mark Guidry has been jockeying for three years.

Mark Guidry, quinze ans, est jockey depuis trois ans.

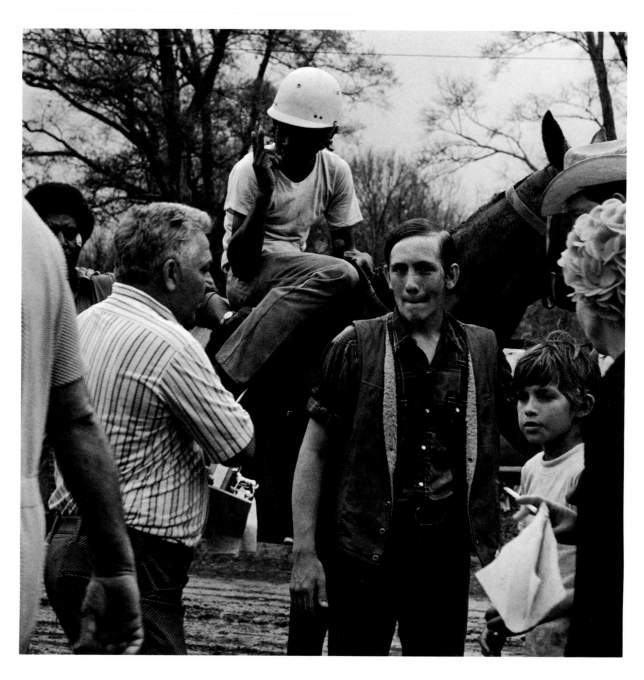

Veteran jockey Donald Charles: "I make about $75 a day . . . plus tips."

Donald Charles, vétéran de la course de chevaux: "Je me fais environ 75 dollars par jour . . . plus les pourboires."

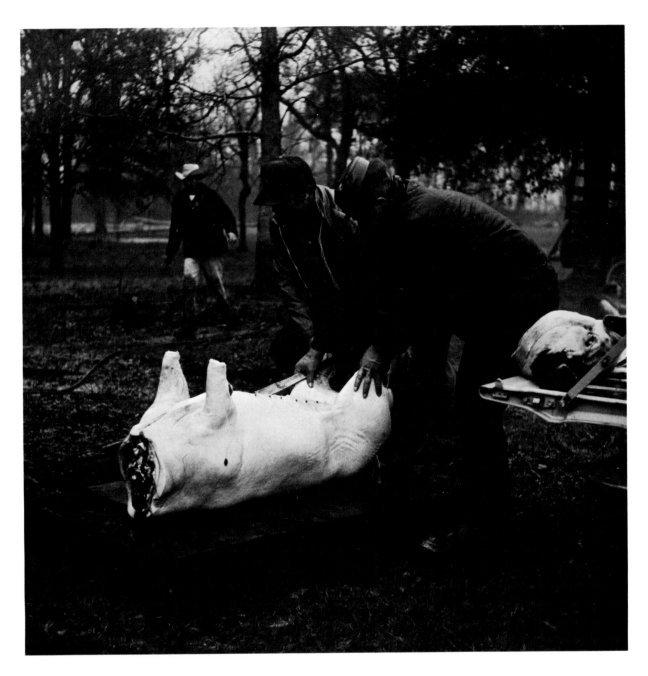

Many people prefer to do their own butchering at home.

Beaucoup de gens font de préférence leur propre charcuterie à la maison.

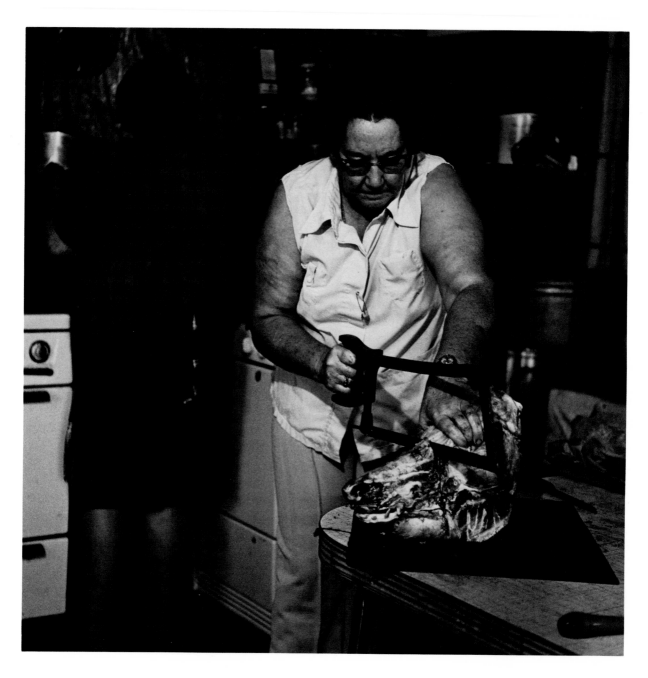

Mrs. Landry, *making hog's head cheese. Her other special-*
ties are boudin, chaudin, *and* grattons: *"We use every-*
thin' but the squeal."

Mme Landry, *en train de faire du fromage de tête de cochon.*
Ses autres spécialités sont le boudin, *le* chaudin, *et les*
grattons. *"On utilise tout sauf le cri."*

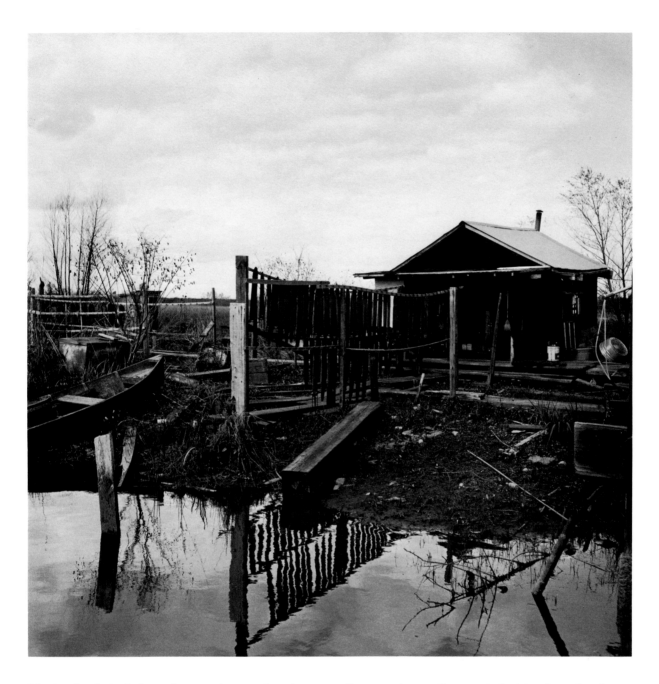

Nutria pelts, drying in front of a trapper's camp along the coastal marsh.

Fourrures de ragondins en train de sécher devant la cabane d'un trappeur au bord d'un marécage côtier.

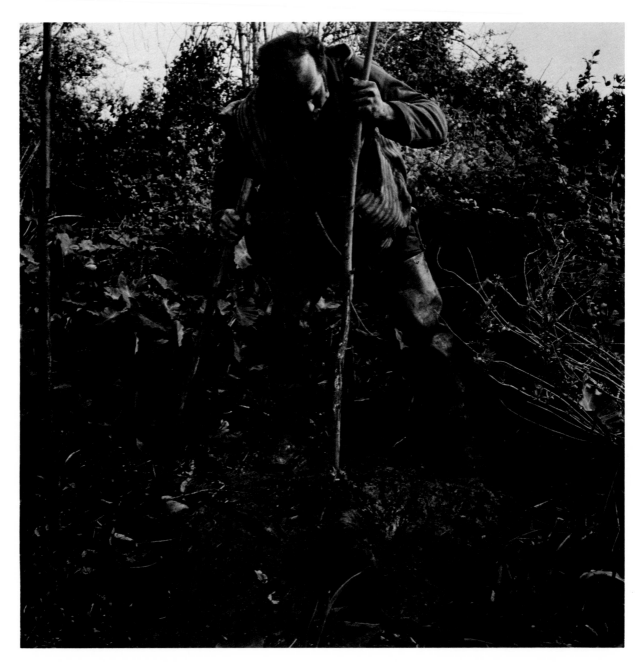

The nutria is the mainstay of southern Louisiana's fur indus-
try, though this South American rodent was brought here less
than forty years ago.

Le ragondin est un des piliers du commerce des fourrures
dans la Louisiane du Sud, bien qu'il y ait à peine quarante
ans que ce rongeur sud-américain ait été introduit ici.

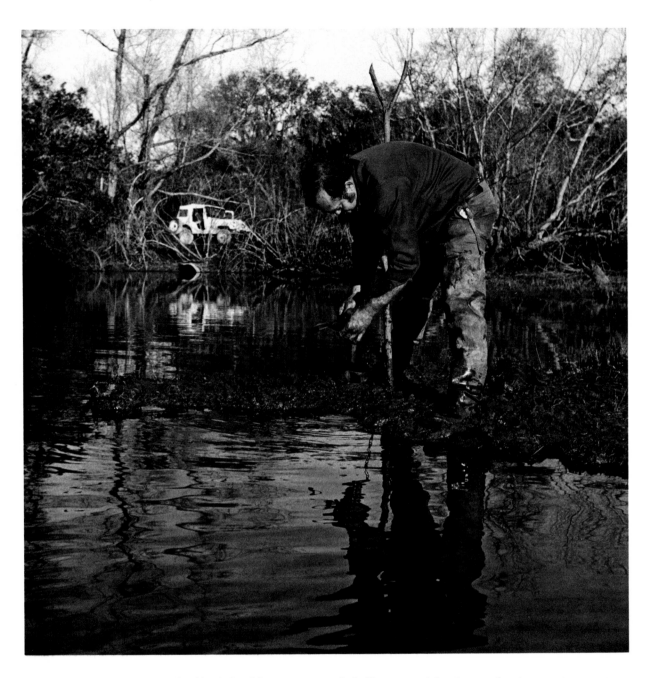

Lyle Chauvin traps on the same land his father did.

Lyle Chauvin tend des pièges sur le même terrain que son père autrefois.

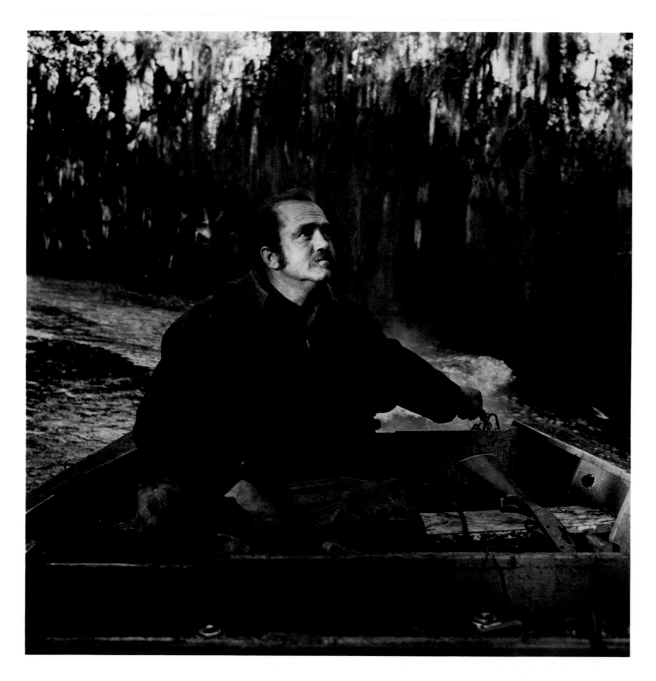

Returning home in his bateau, on Bayou Salé, Lyle scans the trees for 'coons: "Today was over a hundred dollar day."

De retour à la maison sur son bateau sur le Bayou Salé, Lyle examine attentivement les arbres à la recherche de ratons laveurs: "C'était une journée de plus de cent dollars."

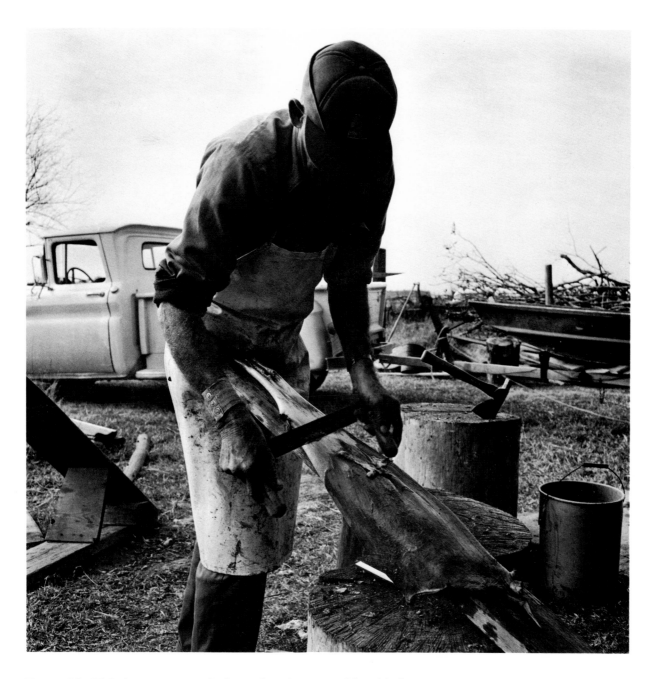

Trapper Silas Thibodeaux, preparing the day's pelts. The nutria meat is sold, either for dog food or to ranchers for feeding minks.

Silas Thibodeaux, trappeur, en train de préparer les fourrures de la journée. La viande de ragondin est vendue, soit pour de la nourriture pour chiens, soit aux propriétaires de ranch pour nourrir les visons.

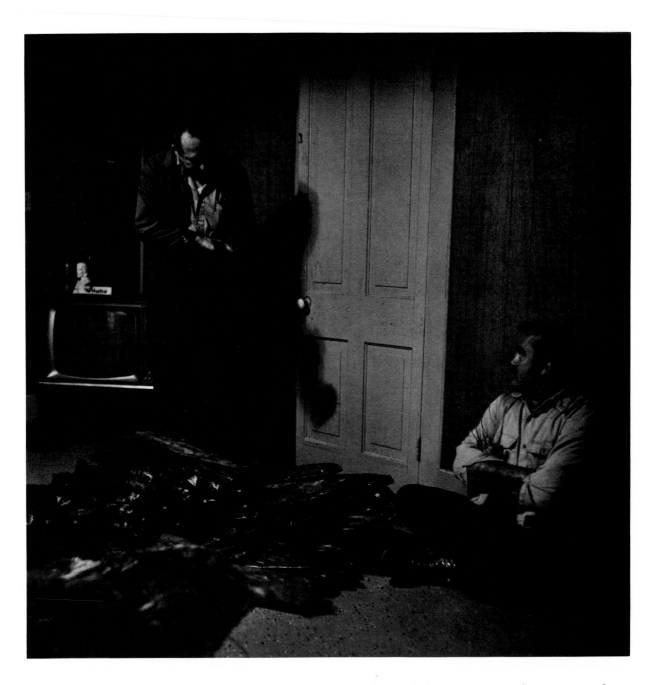

Fur buyers deal directly with the trappers, in the privacy of the trappers' camps.

Les acheteurs de fourrures négocient directement avec les trappeurs, dans l'intimité des cabanes de trappeurs.

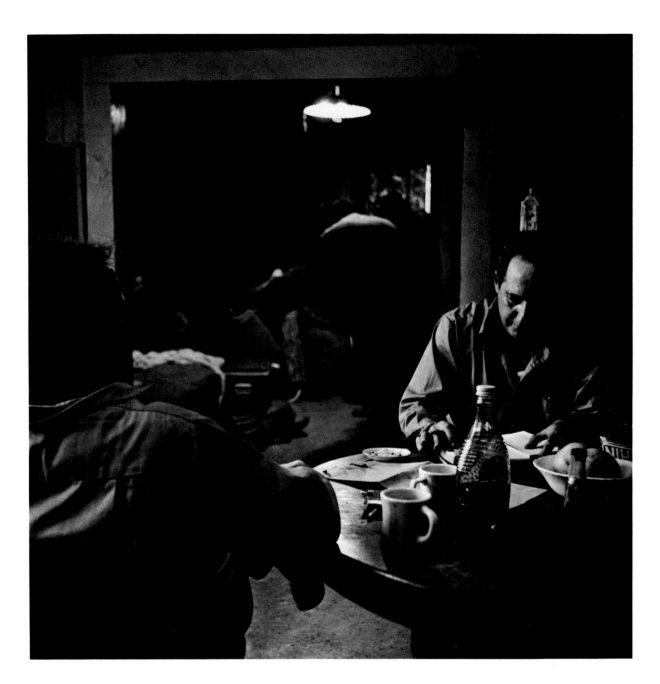

Richard Domingue, buyer: "On a full day of buying I have to carry ten, twenty thousand cash. . . . I also carry two shotguns and a pistol."

Richard Domingue, acheteur: "Quand je fais une pleine journée d'achats, il faut que je porte dix, vingt mille dollars de liquide sur moi. . . . Je porte aussi deux fusils et un pistolet."

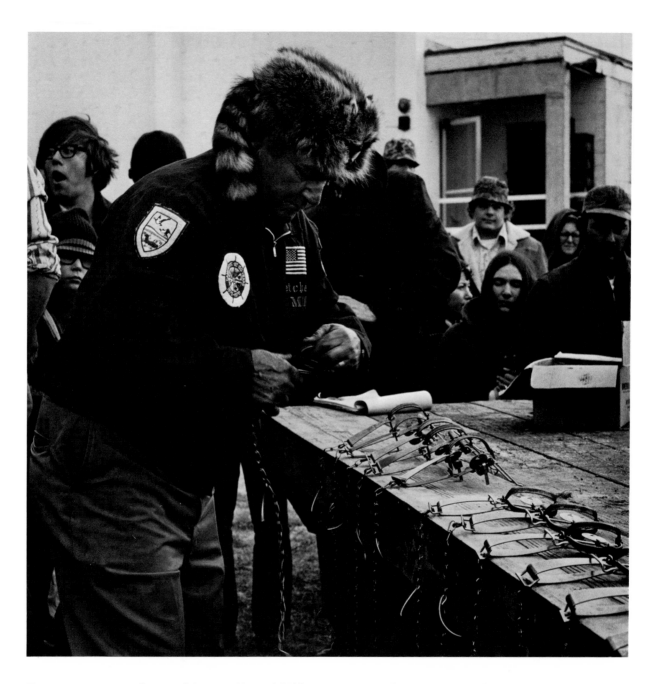

Trap-setting contest at the annual Cameron Fur and Wild-life Festival, a fur-industry celebration.

Concours de pièges au Festival Annuel du Gibier et des Fourrures de Cameron, une fête du commerce des fourrures.

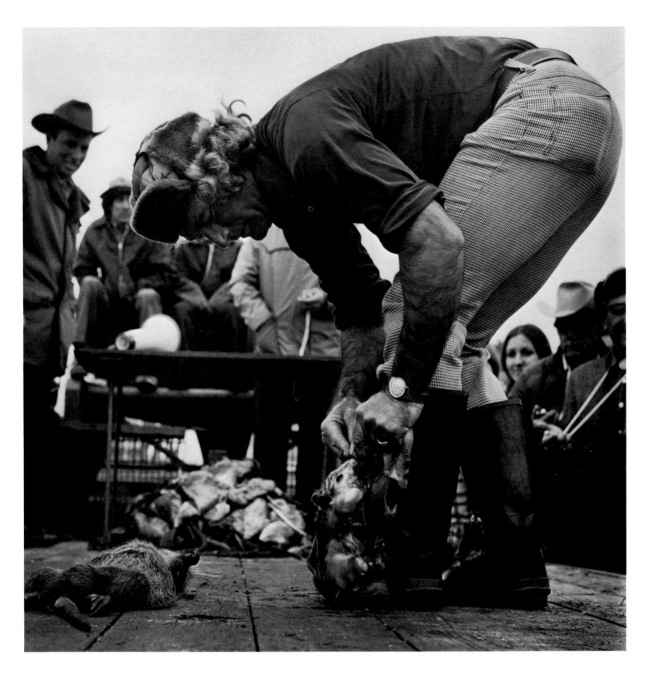

Joe D. Leger tests his speed in the men's muskrat-skinning contest.

Joe D. Leger éprouve sa rapidité à la compétition masculine de l'écorchement des rats musqués.

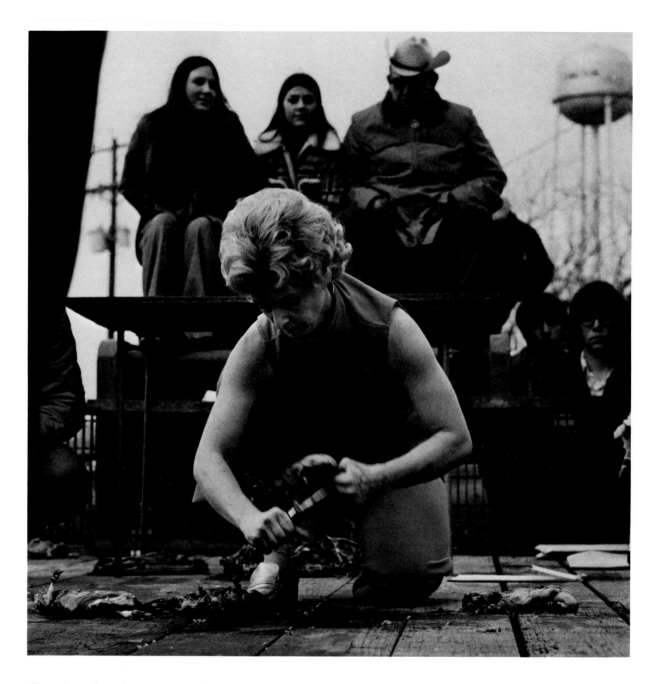

Women's muskrat-skinning contest. Winner Mary Jane
Miller skinned three muskrats in one minute, two seconds.

Compétition féminine de l'écorchement des rats musqués.
La gagnante Mary Jane Miller écorcha trois rats musqués en
une minute, deux secondes.

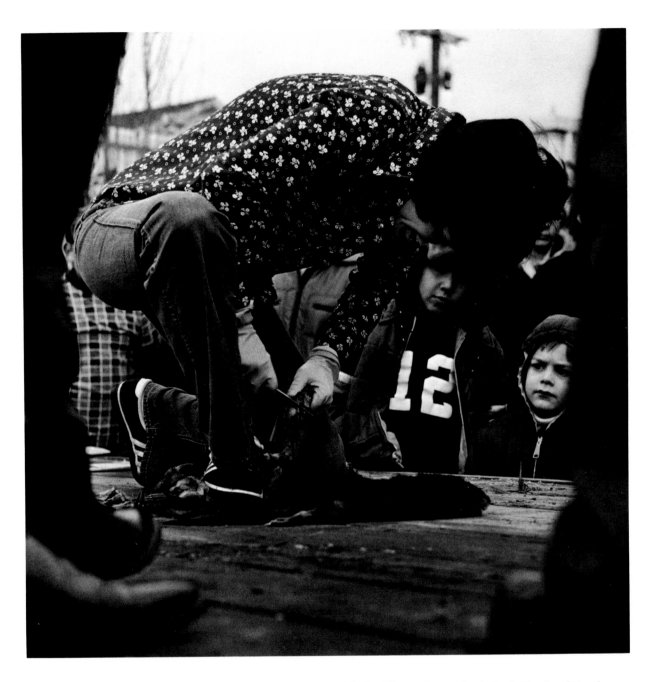

Debbie Theriot went on to Cambridge, Maryland, to be-come the women's world champion.

Debbie Theriot s'est rendue à Cambridge dans l'état du Maryland pour devenir championne féminine du monde.

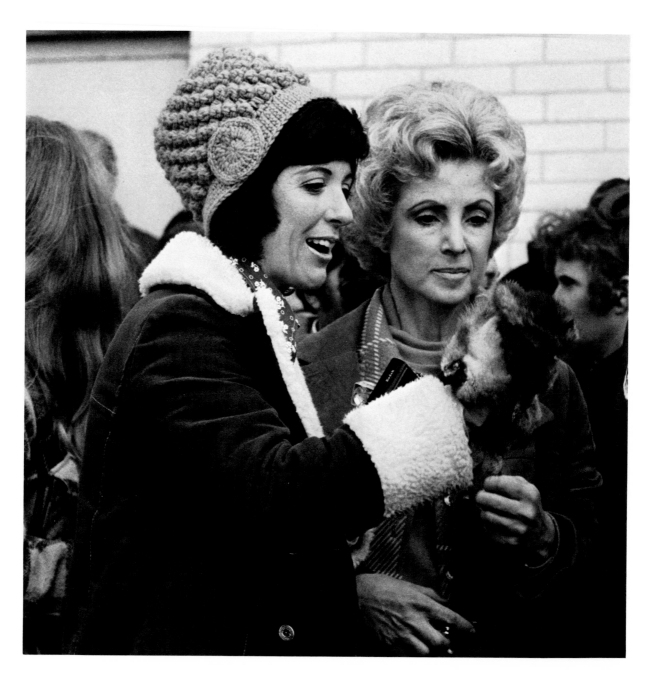

Debbie, with a handful of fur: "Winters I skin 'rats. Summers I set hair in my beauty shop."

Debbie, la main pleine de fourrure, déclare: "L'hiver j'écorche les rats. L'été, je fais mises en plis dans mon salon de coiffure."

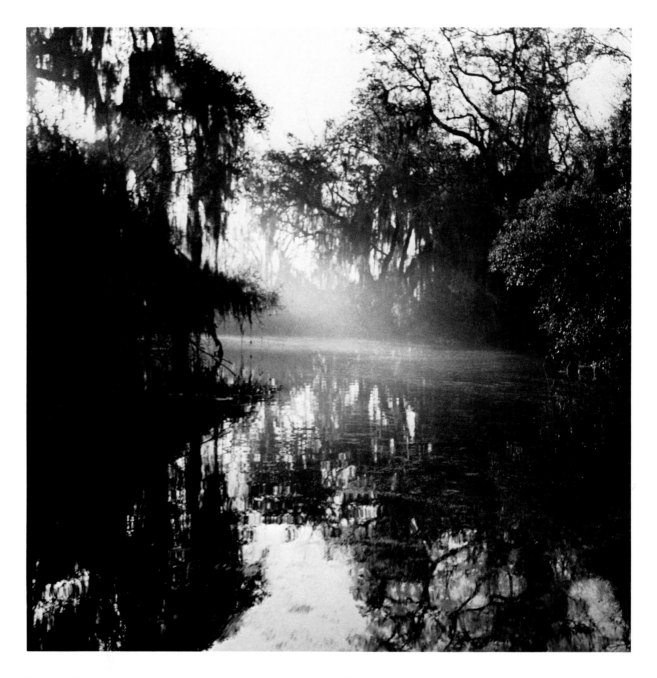

Bayou Salé.

Bayou Salé.

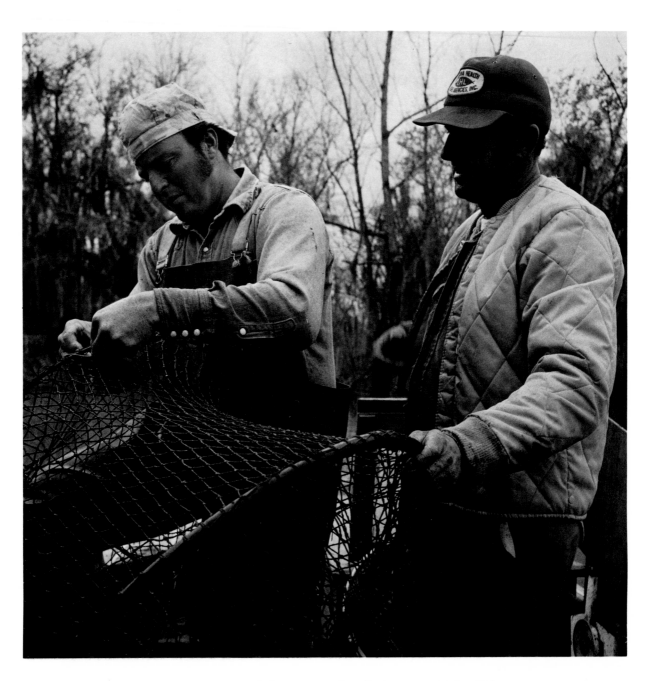

Russell Metrejean and Melvin Hébert memorize the loca-
tions of more than a hundred hoop nets scattered throughout
the swamp.

Russell Metrejean et Melvin Hébert apprennent par coeur
les emplacements de plus de cent filets de forme arrondie
dispersés dans le marais.

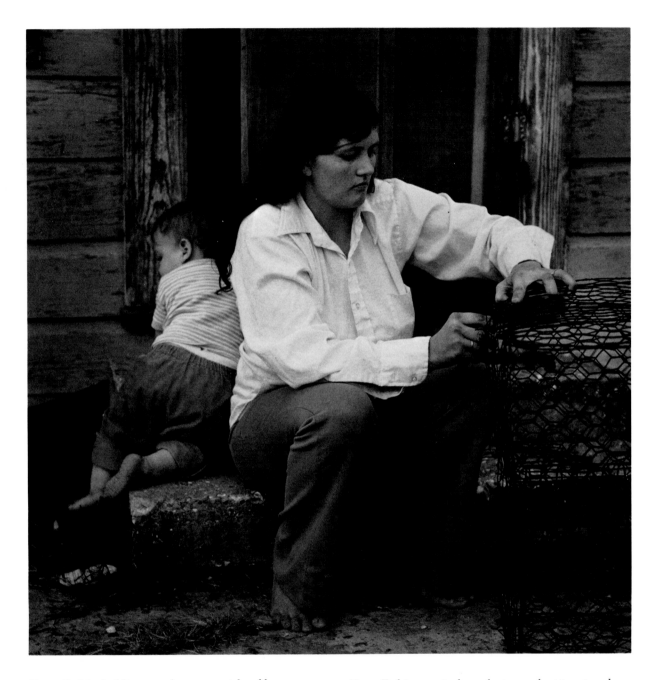

Karen Fodrie, building traps for commercial crabbers.

Karen Fodrie en train de confectionner des pièges pour les pêcheurs professionnels de crabes.

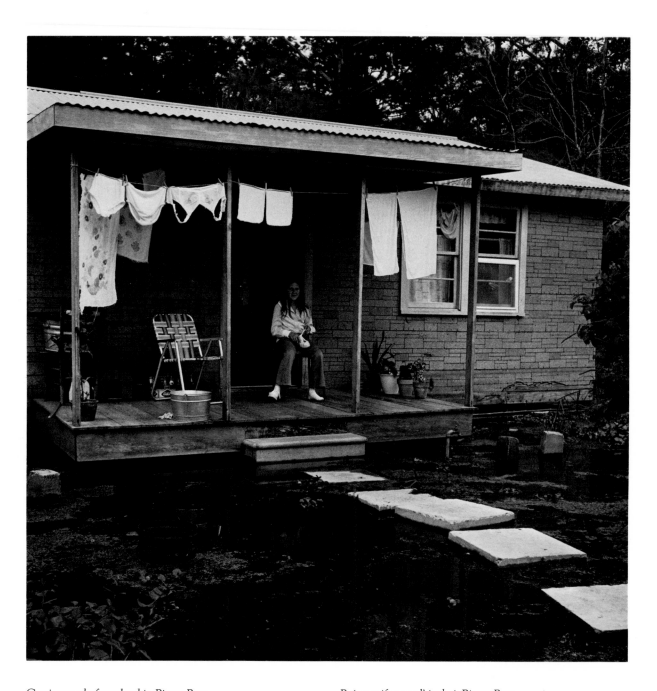

Getting ready for school in Pierre Part.

Préparatifs pour l'école à Pierre Part.

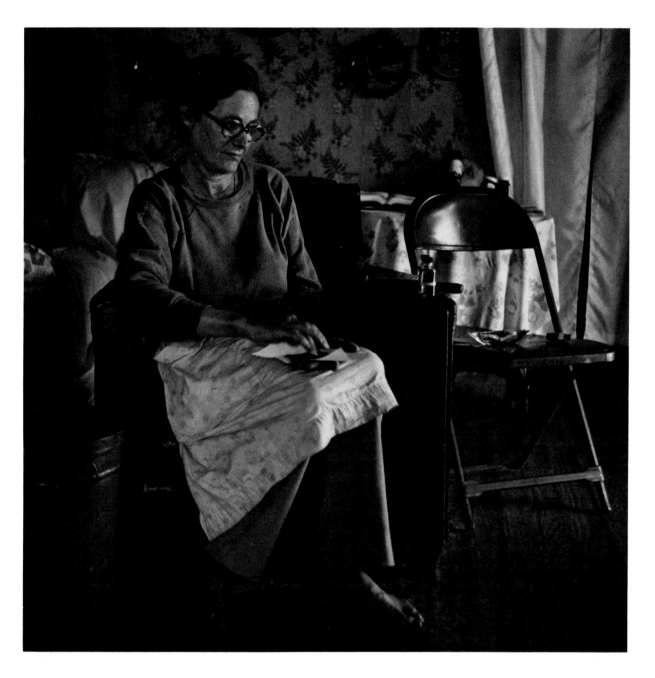

Amy Babineaux, one of the few white practitioners of voo-
doo, conjures potions from her herbs and extracts.

Amy Babineaux, une des rares blanches à pratiquer le
vaudou, prépare des potions d'herbes et d'extraits.

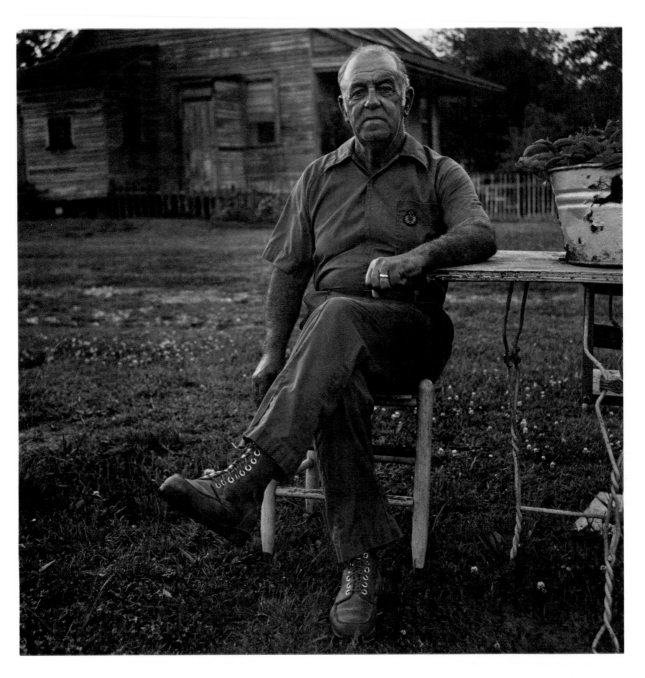

Emile Trahan is one of the traitiers in the rural areas; he specializes in curing pneumonia.

Emile Trahan est un des traitiers ou guérisseurs de secteur rural; il est spécialiste pour guérir les pneumonies.

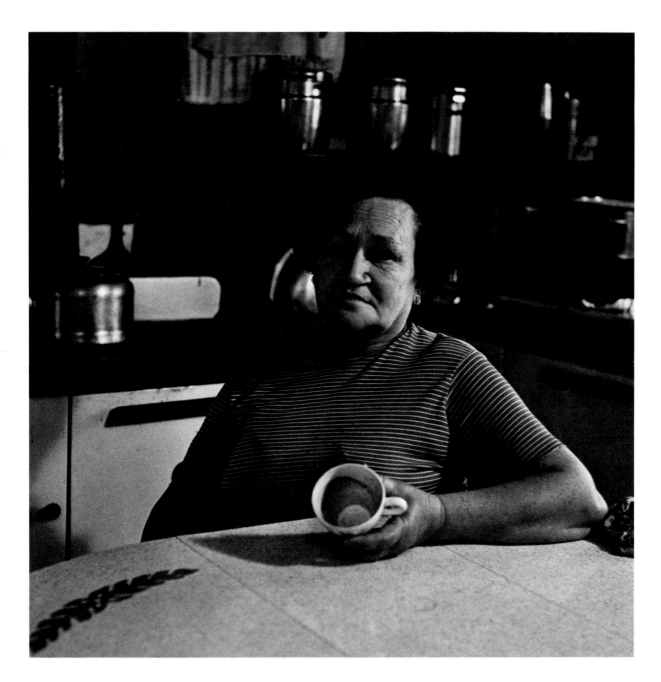

Lavania, a fortuneteller, reads coffee grounds. She's also a traitier, specializing in curing poisonous bites.

Lavania, diseuse de bonne aventure, lit le marc de café. Elle est aussi guérisseuse, spécialisée dans les morsures envenimées.

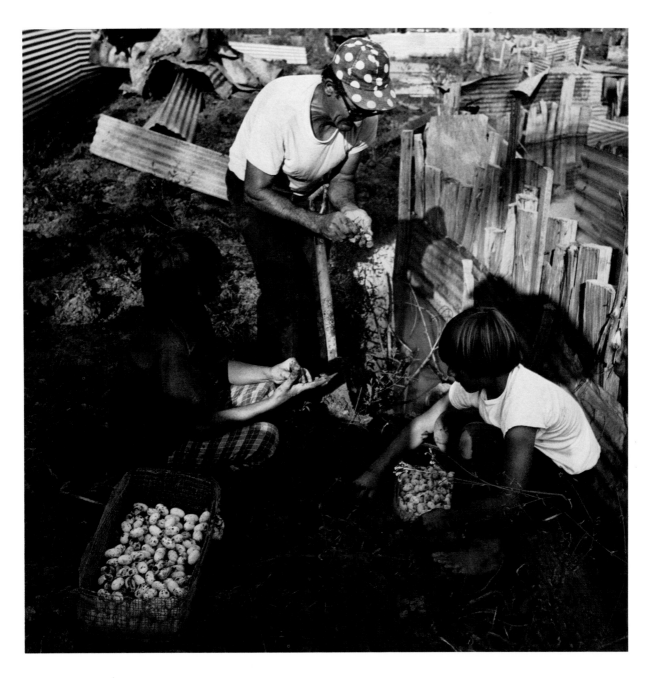

Norman Coupel breeds and sells baby turtles: "Me, I don't understand dese kids today. Dey rat'er speak de Anglish den Franch."

Norman Coupel élève et vends des jeunes tortues: "Ben moi, j'y comprends pas ces gamins d'aujourd'hui. Y préfèrent causer anglais que français."

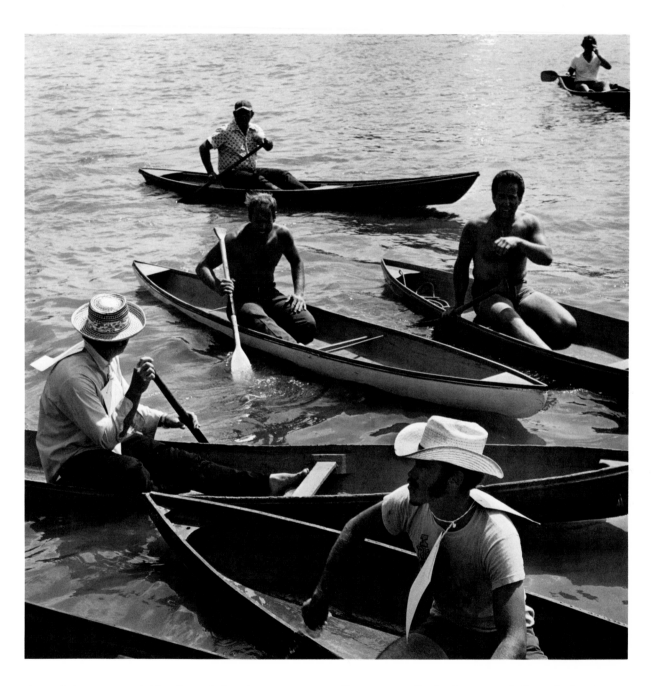

Annual pirogue races, held on Bayou Lafourche. Courses annuelles de pirogues sur le Bayou Lafourche.

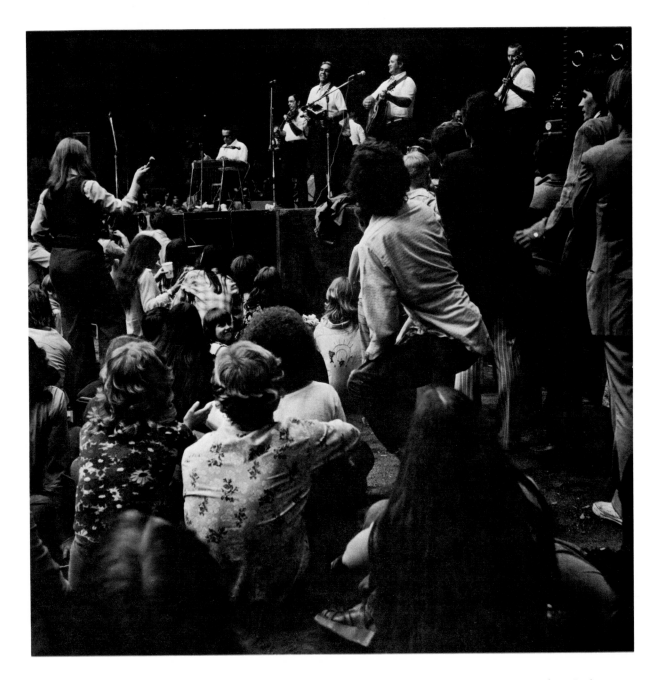

In March, 1974, the first Acadian music festival was held in Lafayette, bringing together the best musicians of the Cajun area.

Le premier festival acadien de musique eut lieu à Lafayette en mars 1974, et rassembla les meilleurs musiciens de toute la région.

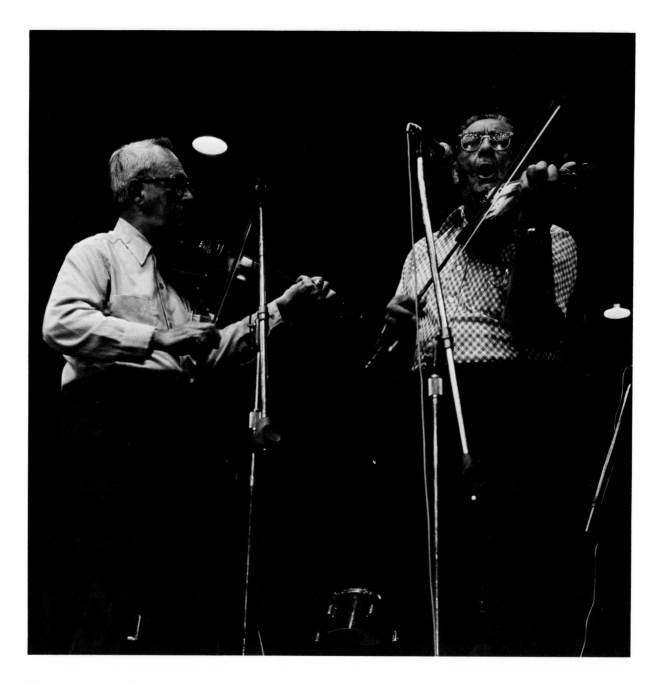

The music originated from dance hall gatherings and was customarily played by two fiddlers, as demonstrated here by Sady Courville and Dennis McGee.

Cette musique dont on retrouve les origines dans les dancings était alors menée par deux joueurs de violon comme nous le montrent ici Sady Courville et Dennis McGee.

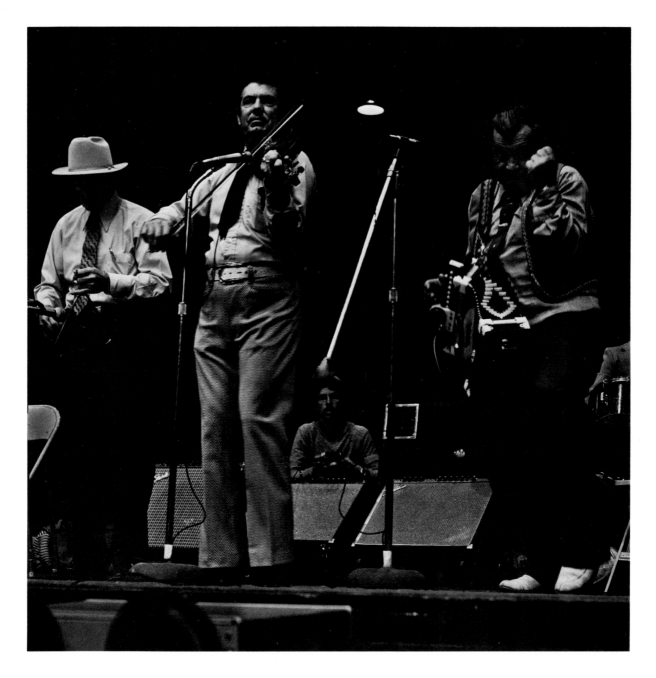

Years ago the French accordion became popular in Acadiana. It and the fiddle and triangle are now the principal instruments, as played here by Ambrose Thibodeaux, Merlin Fontenot, and Nathan Abshire.

Il y a des années que l'accordéon français est devenu populaire en Acadie. Ce dernier, le violon et le triangle sont maintenant les instruments principaux, joués ici par Ambrose Thibodeaux, Merlin Fontenot, et Nathan Abshire.

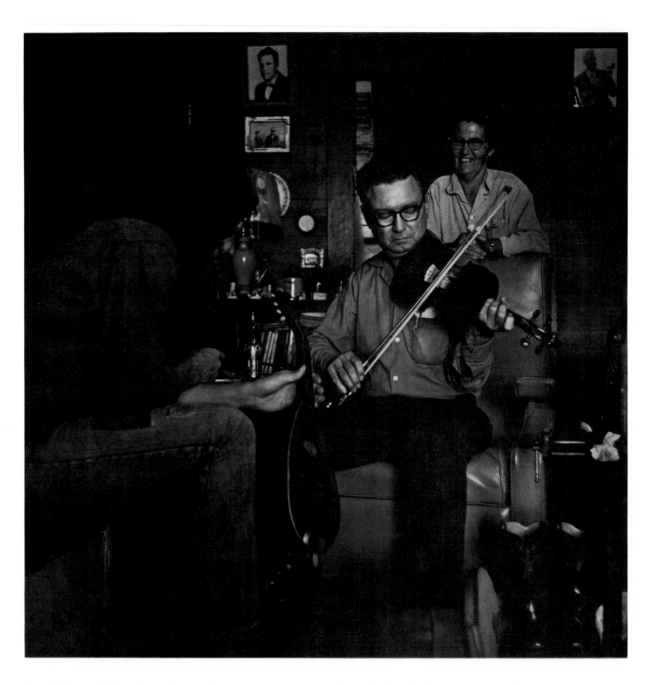

Lionel Leleux, fiddle-maker and retired musician. *Lionel Leleux, luthier et musicien à la retraite.*

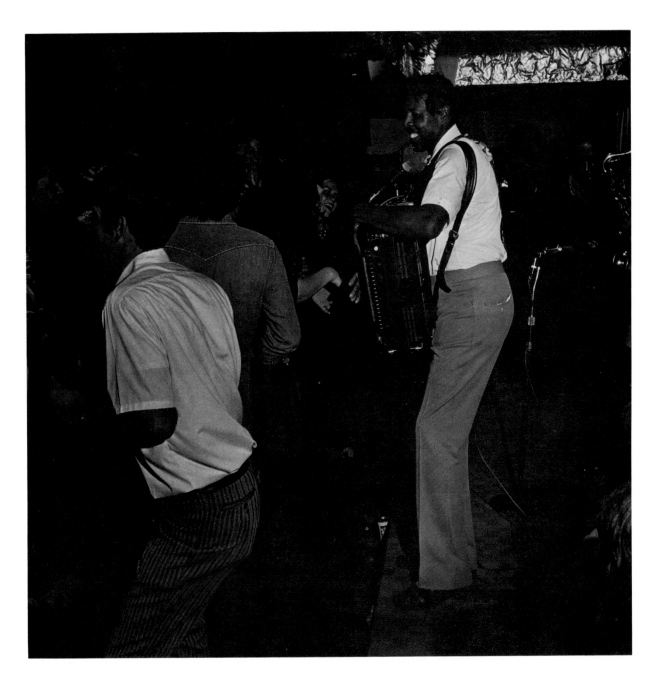

A successful nightclub and recording artist for over seventeen years, Clifton Chienier plays a unique style of music known as Zydeco.

Depuis plus de dix-sept ans, Clifton Chienier est musicien de boîte de nuit et enregistre des disques. Il joue un style de musique unique connue sous le nom de Zydeco.

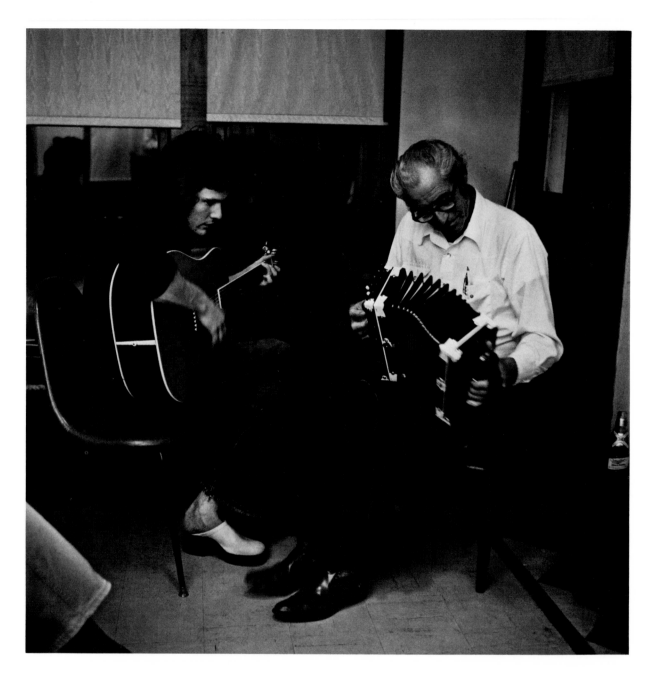

Kenneth Richard, a musician, learns about some of the almost forgotten music of his forefathers, as played by his own father, Felix.

Kenneth Richard, musicien, apprend la musique de ses ancêtres, presque oubliée de nos jours, comme la jouait son père Felix.

Kenneth and Kathy at their 150-year-old Acadian house.

Kenneth et Kathy dans leur maison acadienne de cent-cinquante ans.

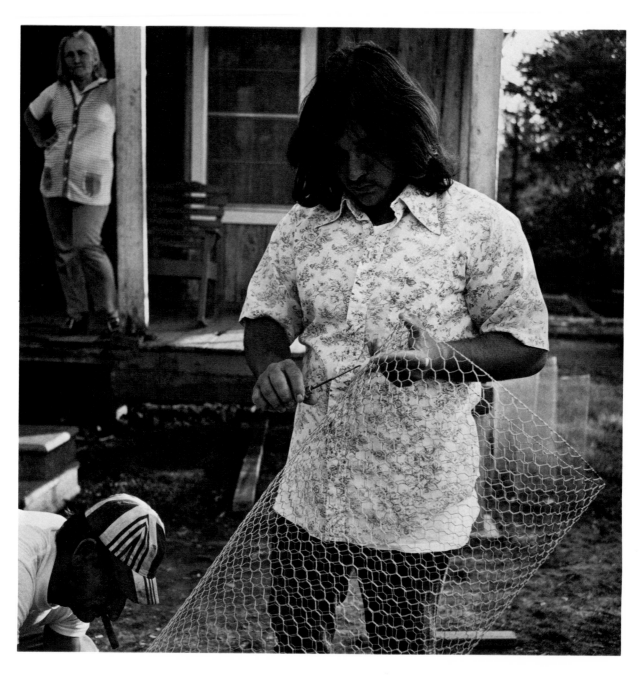

A family prepares for the crawfish season. Une famille se prépare pour la saison des écrevisses.

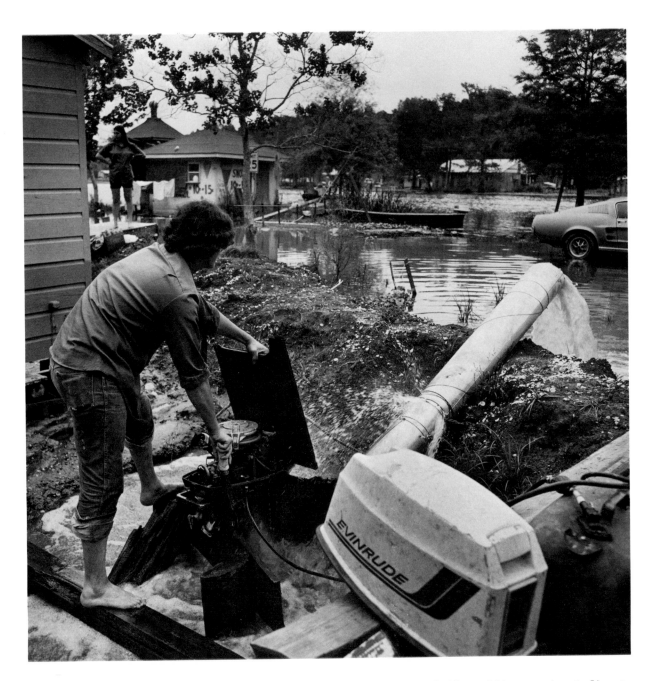

Yearly winter flood: "It's nothin' this year. Last year it was up to the door handle on my car!"

Inondation annuelle d'hiver: "C'est rien ct'année. L'année dernière y'en avait jusqu'à la poignée de la voiture."

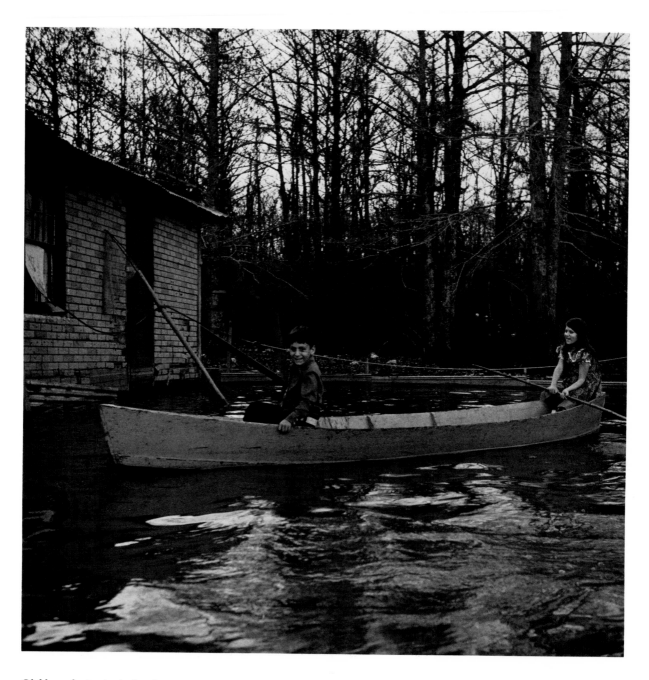

Children playing in the family pirogue. *Enfants s'amusant dans la* pirogue *familiale.*

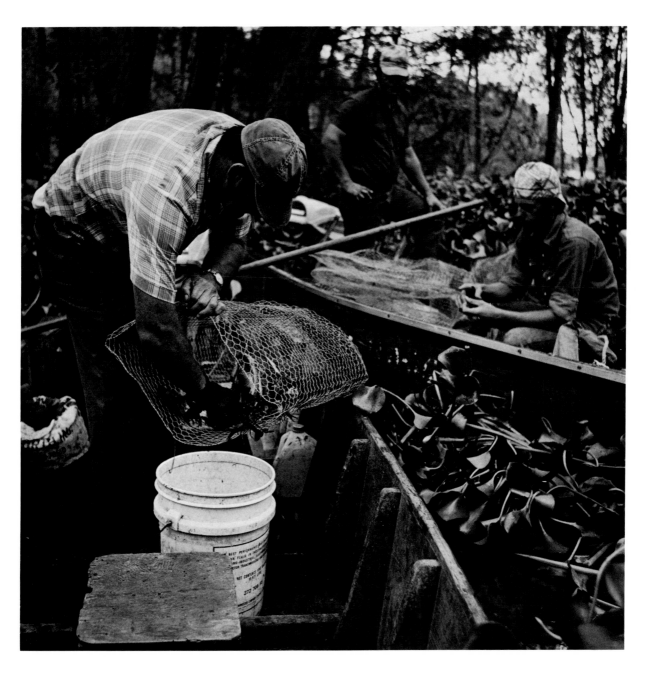

The Allemond family, crawfishing deep in the swamp.

La famille Allemond, à la pêche aux écrevisses au fin fond du marais.

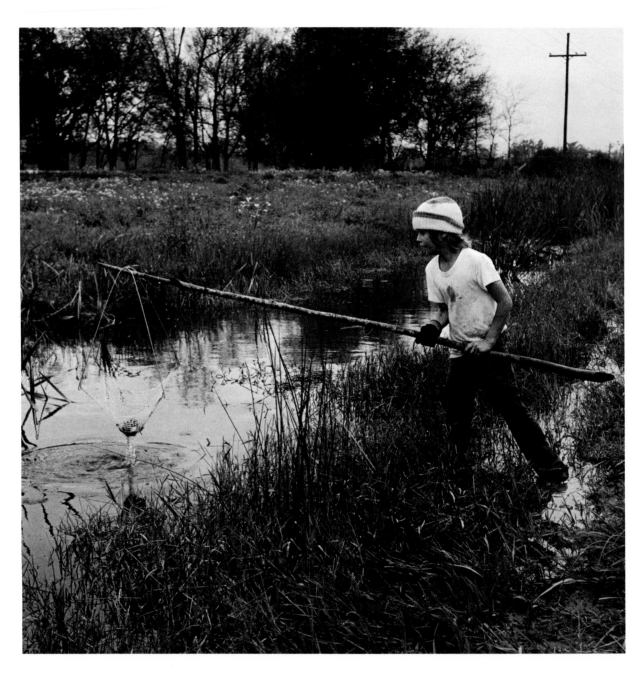

Although it is a major seafood industry, crawfish can easily be caught in roadside ditches.

Bien que l'écrevisse soit un des fruits de mer les plus importants pour le commerce, on peut facilement la pêcher dans les fossés au bord de la route.

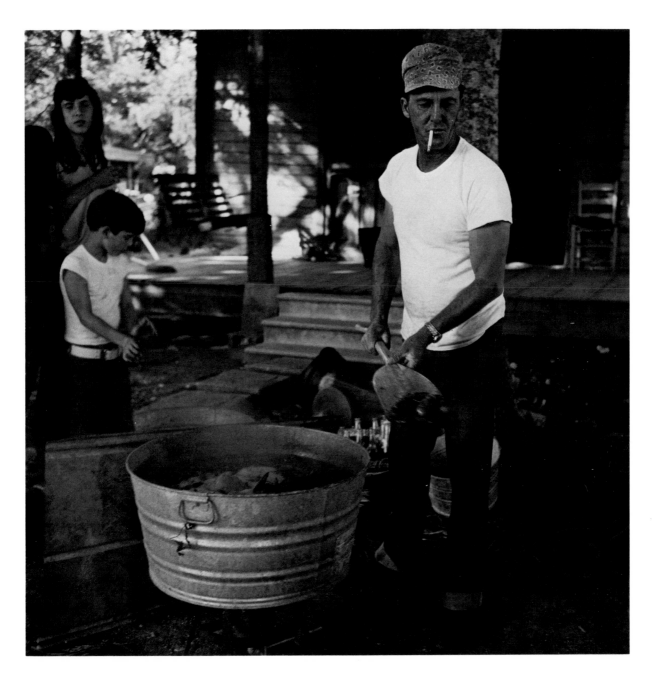

A crawfish boil at the Hébert's house. *Cuisine aux écrevisses chez les Hébert.*

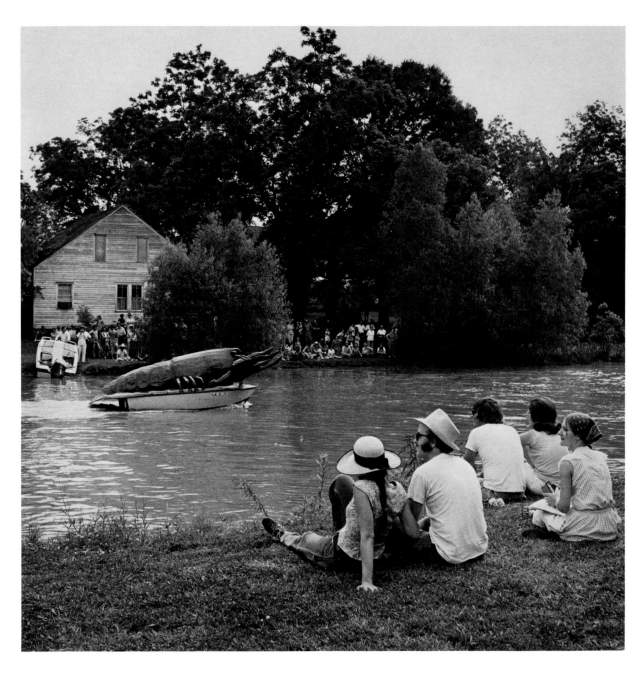

Parade on Bayou Teche, at the Breaux Bridge Crawfish Festival.

Défilé sur le Bayou Têche, au Festival des Ecrevisses de Breaux Bridge.

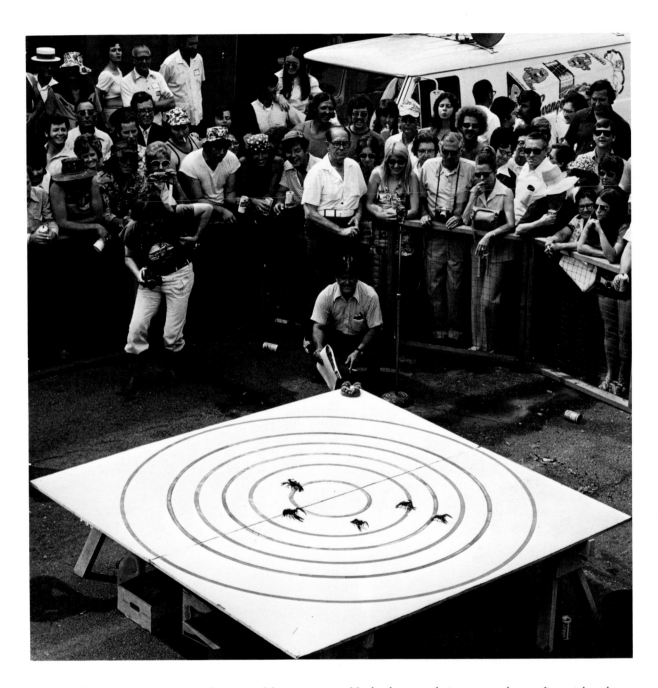

One of the big events at this two-day fest is crawfish racing.

Un des deux grands évenements de cette fête qui dure deux jours est la course aux écrevisses.

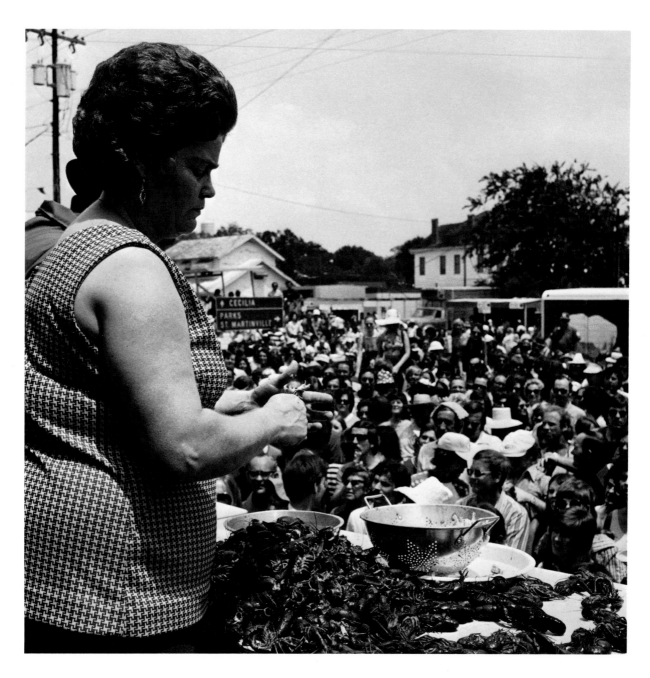

Mathilda Allemond, in the process of winning the crawfish-
peeling contest.

Mathilda Allemond en train de gagner la course pour
décortiquer les écrevisses.

Contests aside, the real happening is the street dancing.

Les compétitions mises à part, le principal se passe dans la rue, les danses.

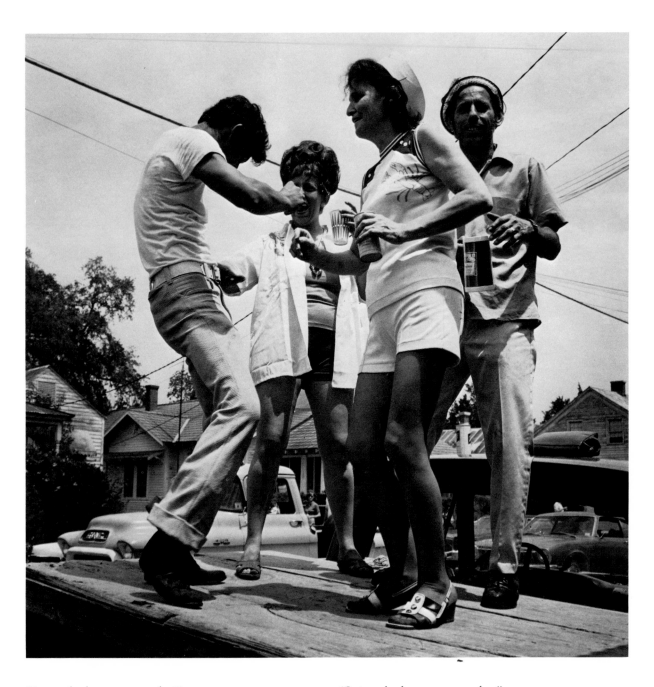

"Laissez les bon temps rouler!" "Laissez les bons temps rouler."

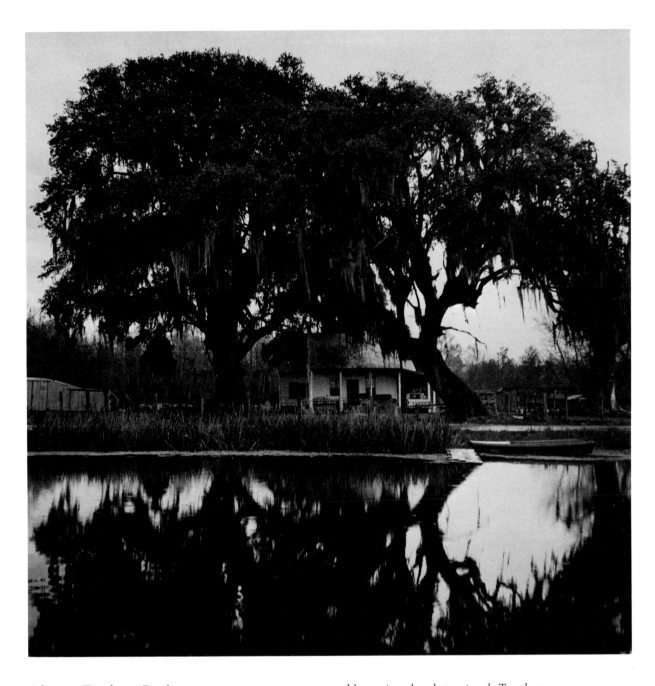

A *house in Terrebonne Parish.* *Une maison dans la paroisse de Terrebonne.*

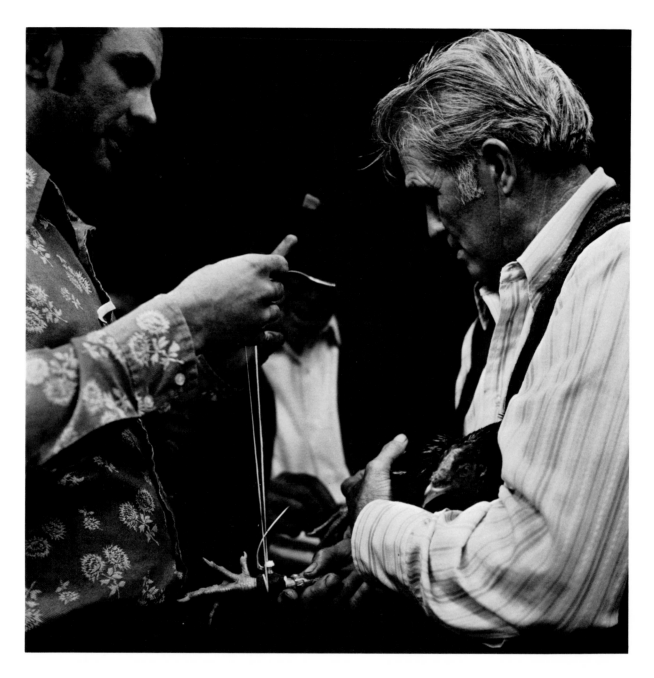

Cockfighting has always been a popular sport in the Cajun area, despite some opposition from the state government.

Les combats de coqs ont toujours été un sport populaire chez les Cajuns, malgré quelque opposition du gouvernement d'état.

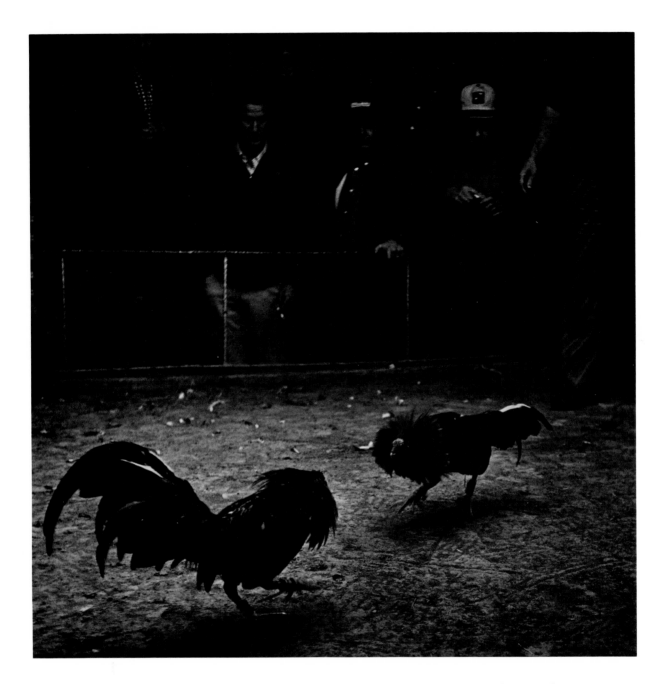

Spectators bet heavily on their favorite game cocks, which are bred for speed and endurance in the pit.

Les spectateurs parient gros sur leurs coqs favoris qui sont élevés pour la rapidité et l'endurance au combat.

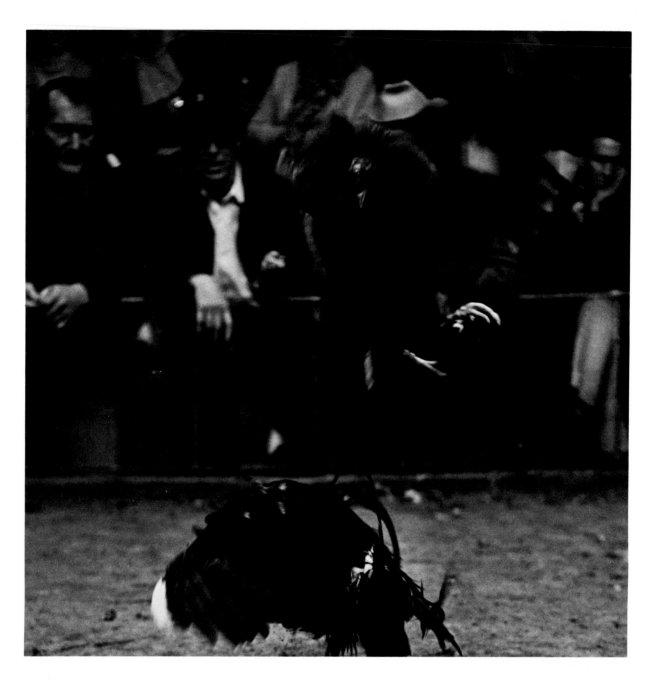

Although the birds are put through rigid training, they are natural enemies.

Bien que ces volailles suivent un entraînement rigoureux, elles sont des ennemis naturels.

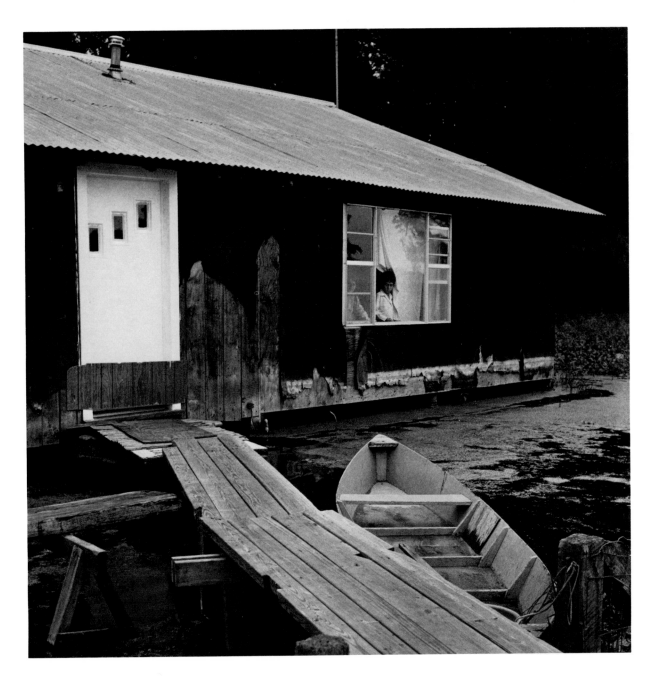

High water season in the Atchafalaya Swamp. *Saison des hautes-eaux dans l'Atchafalaya.*

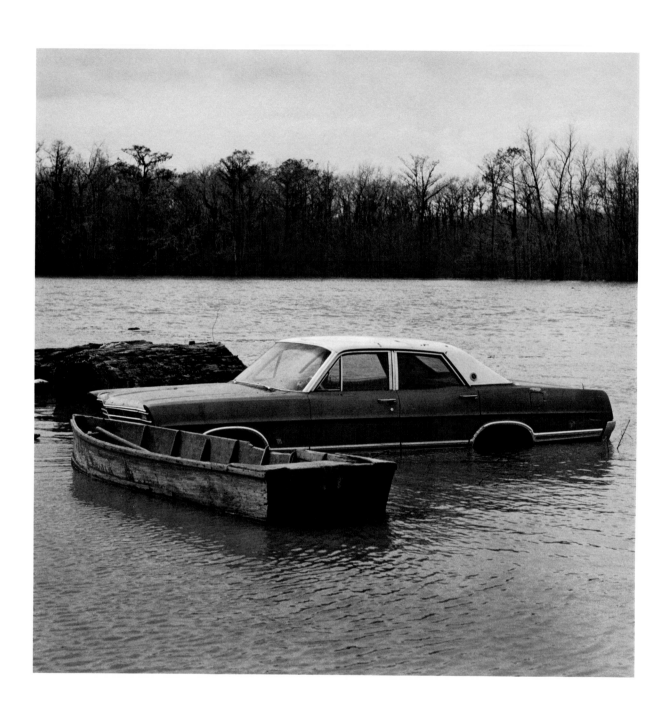

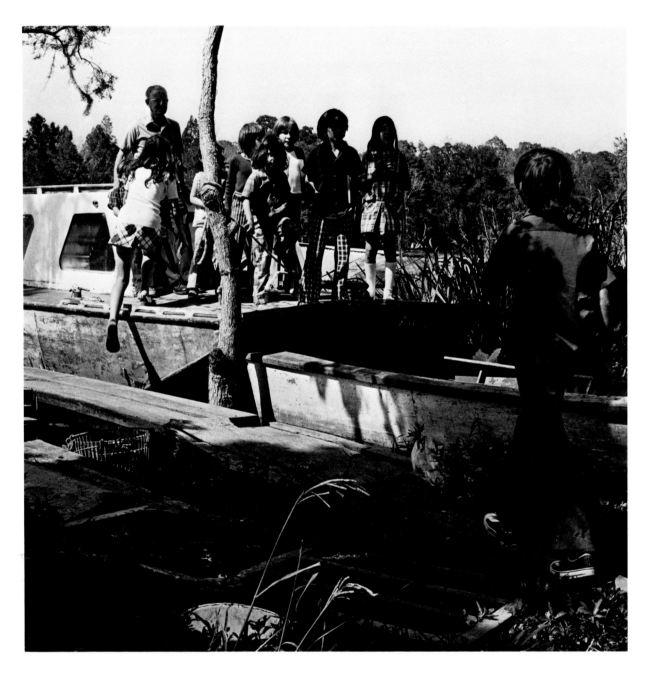

The school boat has been the only regular school transportation for many children living in the swamp.

Le bateau de l'école était le seul moyen de transport régulier pour l'école, pour les enfants qui habitent dans le marais.

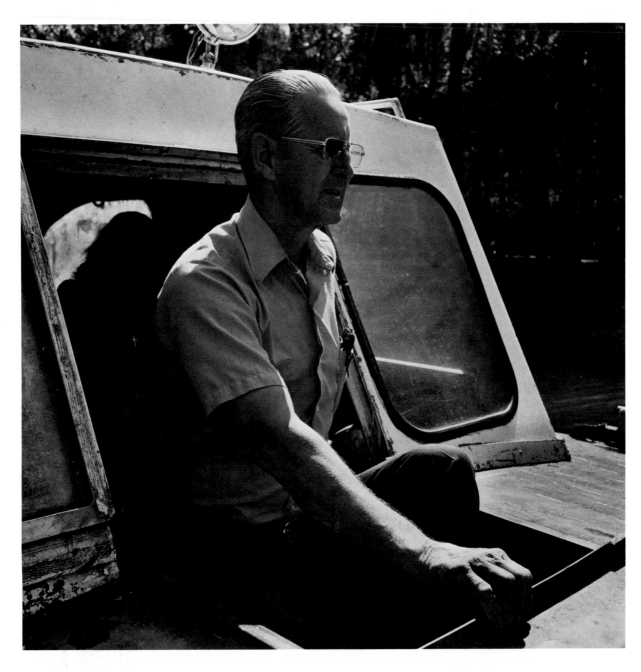

T-man, who owns a grocery store in the community, has run the school boat for twenty-five years: "The biggest problem was insurance—we finally had to go to Lloyds of London."

T-man qui a une épicerie dans la communauté, a conduit le bateau pendant vingt-cinq ans: "Le plus grand problème a été pour l'assurance, il nous a fallu nous adresser à Lloyds de Londres."

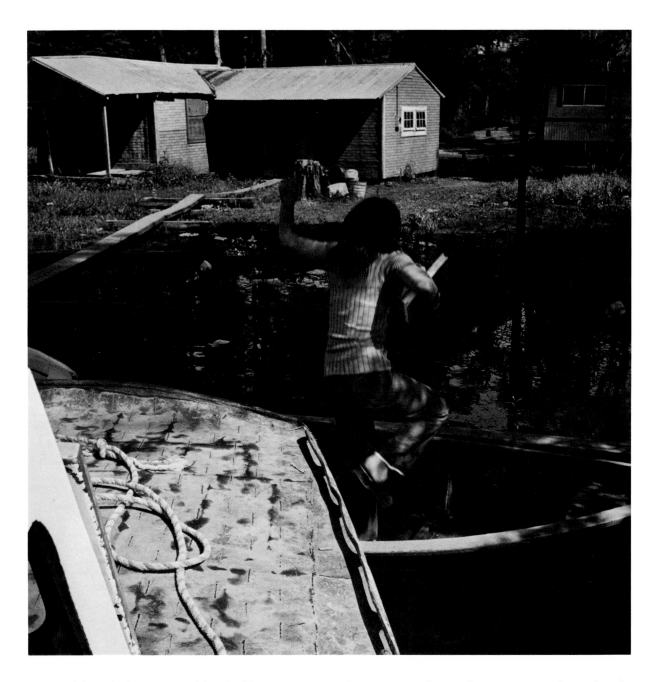

New roads brought the operation of the school boat to a stop at the end of 1974.

La construction de nouvelles routes entraîna la mise hors de service du bateau de l'école à la fin de 1974.

Louisiana Cajuns/Cajuns de la Louisiane was designed by Dwight Agner and composed in VIP Goudy Old Style by Jeanne Jeansonne at Louisiana State University Press.

The text and photographs were printed by Phelps/Schaefer Litho-Graphics Co., San Francisco, using two impressions of black ink for the photographs. The paper is Warren Lustro Offset Enamel, dull finish.

The clothbound edition was bound by Universal Bookbindery, Inc., San Antonio, Texas, using Joanna Centennial cloth with Strathmore Grandee endsheets.